Texte détérioré — reliure défectueuse

NF Z 43-120-11

Contraste insuffisant
NF Z 43-120-14

LE TRIOMPHE DE POMONE

MCMXVI

LE TRIOMPHE DE POMONE

MCMXVI

LE TRIOMPHE DE POMONE

Il a été tiré de cette Plaquette 250 exemplaires réservés :

238 sur vergé, teinté,

12 sur Hollande numérotés à la presse.

B.-G. ANDRAL
ARCHITECTE DIPLÔMÉ PAR LE GOUVERNEMENT
LICENCIÉ EN DROIT
ANCIEN ÉLÈVE DE L'ÉCOLE DU LOUVRE

LE TRIOMPHE DE POMONE

ESSAI SUR LES "TRIOMPHES" AU XVᵉ ET AU XVIᵉ SIÈCLE
EN ITALIE, EN FRANCE ET DANS LES PAYS DU NORD

Introduction par M. le Chanoine V. DUBARAT
CURÉ-ARCHIPRÊTRE DE SAINT-MARTIN
PRÉSIDENT DE LA SOCIÉTÉ DES SCIENCES, LETTRES ET ARTS DE PAU

PAU
IMPRIMERIE-LITHOGRAPHIE GARET-HARISTOY
Rue des Cordeliers, 11.
CLICHÉS DE M. J. DUFAU, PHOTOGRAPHE A PAU.

1916

A Monsieur JEAN BARAT,

Ancien Directeur de la Compagnie des Chemins de Fer du Nord de l'Espagne.

Cet opuscule est respectueusement dédié.

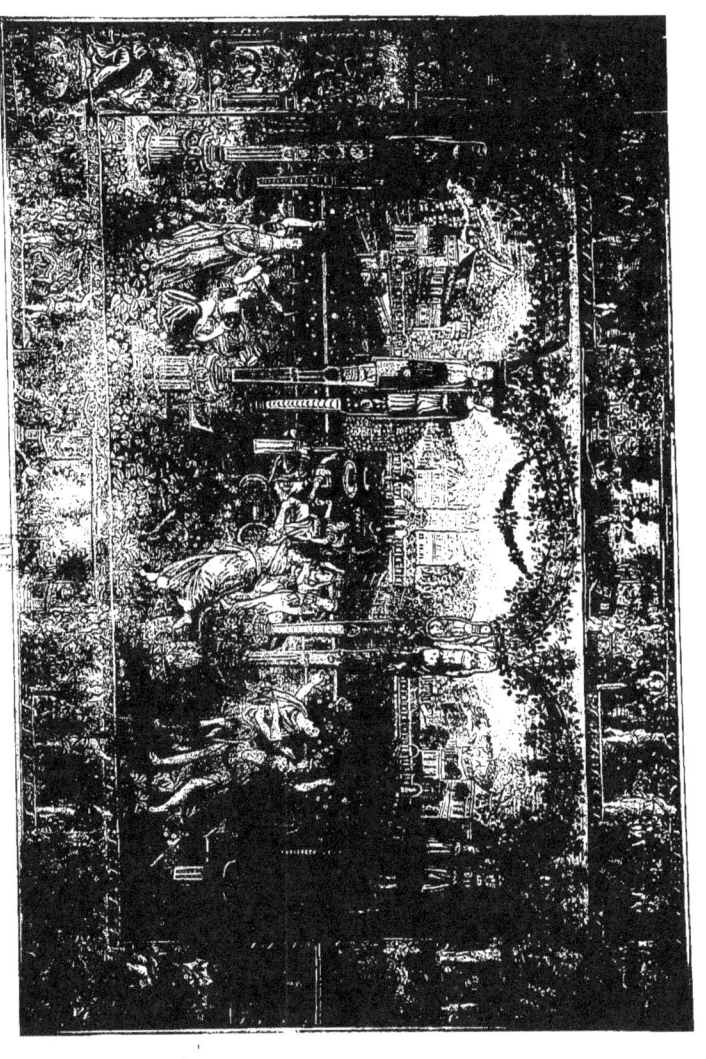

LE TRIOMPHE DE POMONE
(ensemble)

INTRODUCTION

E n 1553, Henri II, roi de Navarre et souverain de Béarn, avait attiré à Pau des laboureurs de la Guyenne, de l'Angoumois et de la Saintonge, pour travailler les terres du parc de son Château. Ces vaillants ouvriers apportèrent sans doute dans notre pays des méthodes nouvelles de culture qui leur méritèrent une situation privilégiée. Plusieurs se fixèrent dans notre ville où leurs descendants sont encore connus sous le nom de Saintongez [1].

Son petit-fils, le futur Henri IV de France, songea à quelque chose de semblable pour les arts. Il pensa à attirer en Béarn des tapissiers des Flandres, qui y importeraient les traditions laborieuses de leur pays et créeraient chez nous des ateliers appelés à devenir des centres de production active et une école de formation féconde pour une élite intelligente et industrieuse.

M. Jules Guiffrey a publié le Mémoire contemporain où étaient résumées les conditions de cet établissement. Voici quelques extraits de ce curieux document :

« Colonie d'artisans des Païs-Bas (1583). — Pour à bon escient attirer et planter au païs de Béarn la colonie d'artisans des Païs-Bas qui employent en leurs ouvrages lin, laine, soie, or et argent, filés en ribanterie, passementerie, saiterie, haute-licerie, tapicerie et broquetterie, faut que les commodités qui sont au païs de Béarn pour une tele colonie soient tesmoignés par quelques-uns des dits Païs-Bas experts esdits ars, ce qui ne peut se faire s'ilz n'ont esté sur les lieux pour les recognoitre. »

Il fallait donc trouver deux artistes Hollandais qui voulussent venir en Béarn pour examiner toutes conditions matérielles sur place.

Afin d'arriver à ce dessein « si proffitable » au Béarn et « si digne de sa grandeur royale », le souverain sera prié de fournir une somme de 50 écus pour les premiers frais, et principalement pour acheter à Paris « toutes sortes de teintures pour avec icelles éprouver la bonté des eaux (du lieu en Béarn qu'il plaira au Roy de Navarre destiner à la ditte colonie) à teindre le lin, laine ou soie ».

Il faudra examiner sur place la question des vivres qui ne peuvent être « que abondants et à pris raisonable, d'autant que le païs de soy est bon », et aussi la qualité des eaux, la facilité d'achat et de vente des marchandises et le loyer des maisons.

C'est en effet « une grande ancienne ville, mal peuplée, qu'on destine pour le principal siège de ceste colonie » où l'on pourra bâtir à bon compte et qu'il faudra avantager de privilèges « pour la repeupler ».

Si les laines du pays ne sont pas assez bonnes, il les faudra prendre en Espagne, et semer du lin en Béarn dans les « belles vallées arrosées des collines voisines », et enfin créer un fonds de bourse pour empêcher le chomage, à l'aide de « trois ou quatre marchans des plus riches du païs » ou de « quelques uns d'Anvers ou d'autres lieux des Païs-Bas ».

Cela fait, on s'adressera « en divers lieux des Païs-Bas et d'Angleterre, Holande et Zélande, où

1. — *Archives des Basses-Pyrénées*, E. 1993, 1994.

il peut avoir de ces artisans dépaïsés » par suite des guerres continuelles du temps. Et « ce peuple étranger sera non seulement bien veu et caressé de ceux de Béarn », mais il y vivra « en une admirable tranquillité ».

<center>*_**</center>

La plus grande difficulté du projet pour le frère de l'auteur du Mémoire — un nommé Taffin — consiste dans le grand éloignement du Béarn pour ces étrangers ; mais le roi s'engagera à leur permettre de retourner chez eux et même les « assistera de moyens et adresse ».

Des apprentis seront mis à leur service, les artistes se marieront dans leur nouvelle résidence ; et, en définitive, « quand il ne demeureroit en Béarn que trois ou quatre bons artisans en chasque sorte des dittes manifactures, il suffiroit pour, avec le temps, en peupler tout le païs »[1].

Tel est, en résumé, le Mémoire si intéressant que M. Andral cite au commencement de sa belle étude. Il mériterait un examen approfondi, que nous ne pouvons pas nous permettre ici ; mais il était bon de constater cette pensée et ce désir d'Henri IV de doter son pays de ressources artistiques inappréciables.

Quelle était l'ancienne ville dépeuplée, destinée à devenir le siège de la manufacture nouvelle ? Nous ne le savons pas. On pourrait penser à Morlaàs, la très ancienne capitale du Béarn, abandonnée et oubliée ; mais nous inclinerions plutôt pour Orthez, qui se relevait à peine du terrible siège de 1569. On avait retiré de Lescar la fameuse Université protestante, précisément cette année-là (1583), pour la remettre à Orthez ; et, dans une enquête récente, on avait vanté « la plus belle commodité d'eau pour blanchir le linge » et aussi les « vivres, selon l'abondance, bonté, variété, et bon marché d'iceulx » et enfin les « estoffes pour habillemens et chaussures »[2] qu'on trouvait à Orthez.

<center>*_**</center>

Il y avait encore en Béarn, cultivée dans le pays ou venant du Languedoc, la plante célèbre et si commune du pastel, dont on faisait un commerce extraordinaire en France et en Espagne ; on en extrayait une couleur d'un très beau bleu qui servit à la teinture des étoffes jusqu'aux découvertes de la chimie moderne.

En 1613, l'avocat Claude Expilly consacrait son 33º Plaidoyer à traiter du « Payement des dixmes du pastel ». Après être doctement remonté aux coutumes d'Athènes et à l'exemple d'Achille, d'Eusculpus et d'Earinus, il examine sérieusement « quelle chose c'est que le pastel — sa culture — où c'est qu'il croist... Il fait, dit-il, diverses couleurs, comme le bleu le plus fin, la couleur noire, la tanée, la violete, la grise, la verte, et enfin toutes couleurs obscures, lesquelles il rend bonnes et durables sans fard »[3].

<center>*_**</center>

Mais le projet du roi de Navarre ne fut qu'un simple rêve dont la réalisation eut lieu à Paris un peu plus tard (1597-1603).

M. Andral ne pouvait citer rien de mieux que ce Mémoire, pour nous parler ensuite des tapisseries

1. — Nouvelles Archives de l'Art français, 2ª Série, t. I. Paris, J. Baur, 1879, in-8º, p. 236.
2. — A. PLANTÉ : Documents pour servir à l'Histoire de l'Université protestante du Béarn, dans le Bulletin de la Société des Sciences, Lettres et Arts de Pau, 1884-1885, 2ª Série, t. XIV, p. 185.
3. — C. EXPILLY : Plaidoyers et Arrests. Paris, Vᵛᵉ Abel L'Angelier, 1619. In-4º, pp. 415 et ss. Le plaidoyer se fit le 2 Août 1613. Vʳ sur le pastel les vieux Dictionnaires de Sciences, les Encyclopédies et l'Agriculture d'Olivier de Serres.

qu'on admire en Béarn, c'est-à-dire au Château de Pau, et, en même temps, d'une belle rivale qui, depuis quelques années, décore l'un des salons de la Villa Madrid à Oloron. Cette tapisserie paraît représenter le Triomphe de Pomone et son heureux possesseur, M. Barat, l'a acquise à Benavente, dans la province de Zamora en Espagne.

C'est encore dans le pays du Cid qu'il faut aller pour trouver des merveilles. Il n'y a eu là-bas ni les guerres de religion, ni les ruines de la Révolution ; et ainsi le plus grand nombre d'anciens trésors s'y est conservé.

Paul Eudel raconte à ce sujet une jolie histoire arrivée au baron Charles Davillier[1]. Ce célèbre amateur découvrit à Ségovie, en Espagne, et acheta pour 2.400 fr. l'admirable tapisserie de l'Apocalypse qui fait aujourd'hui l'ornement du Louvre ; ce fut après une course sans nom qu'il arriva bon premier et put conquérir cette inestimable œuvre d'art.

A l'Exposition universelle de 1900 le Pavillon d'Espagne renfermait une vaste salle dont les murs étaient couverts d'immenses tapisseries, d'une beauté sans pareille. Lorsqu'on pénétrait au milieu de ces splendeurs, il semblait que les grandes ombres de Charles-Quint et de Philippe II présidaient à cette vision de merveilles. Et l'on sait que les châteaux royaux de Madrid, de l'Escurial, de la Grange et d'Aranjuez, les cathédrales de Tolède, de Saragosse, de Séville et de Tarragone, sans compter les autres, possèdent encore des centaines de tapisseries, d'une incomparable richesse.

Rien d'étonnant, après cela, que dans un pays où se forma la célèbre collection du duc d'Albe, de grands seigneurs espagnols puissent encore posséder des trésors comme la tapisserie princière acquise par M. Barat.

<center>*
* *</center>

M. Andral nous donne la description la plus minutieuse de ce ravissant morceau d'art décoratif.

C'est, d'après lui, une œuvre sortie des ateliers de la région bruxelloise, toute « imprégnée du charme de la Renaissance » et formant un de ces beaux tableaux mouvants dont les siècles passés étaient si fiers. M. Andral nous en montre jusqu'aux moindres détails et rien n'a échappé à la sagacité d'analyse de sa brillante technique.

On est obligé, pour ne rien perdre de son étude, de suivre sa description, la gravure sous les yeux, ce qui donne à son travail plus de mérite et plus de prix, car il eût été si facile de broder en une vague synthèse et avec des mots sonores un prestigieux et abondant récit !

On se promène ici en compagnie de la belle Déesse, au milieu de jeunes femmes, de cavaliers et d'animaux, dans la verdure, parmi les fleurs et sous de frais ombrages ; on rentre émerveillé, sous un berceau de feuillage, dans la maison enchantée où les grâces et les ris se sont donné rendez-vous. A l'encontre de bien des sujets de ce genre, trop librement traités, au souffle d'une Renaissance un peu délurée, nous n'avons ici qu'un charmant ensemble de chastes personnages et de gestes discrets. Et tout y est joli, vivant, étincelant, parfois même un peu guindé, ou, si l'on veut, solennel : c'est un « Triomphe ! ».

<center>*
* *</center>

J'aime bien la recherche qu'essaie M. Andral des origines artistiques de cette tapisserie, par l'analyse, l'étude des éléments et des caractères qui la composent. La tentation serait, après une vue sommaire de cet admirable tableau, de l'attribuer à la grande époque de la Renaissance, c'est-à-dire à la première moitié du XVIe siècle. On y voit bien quelques emprunts faits au moyen âge, mais nous trouvons là,

1. — P. EUDEL : Collections et Collectionneurs. Paris, E. Charpentier, 1885. In-12, p. 53.

— VIII —

somme toute, des architectures et des jardins de l'époque flamande de Hans Vredeman, de Martin de Vos, de Jérôme Bosch et de Bruegel le Vieux.

On y voit encore une nouvelle marque de fabrique plus décisive, celle que les tapissiers étaient obligés de mettre dans leurs œuvres depuis l'édit de Charles-Quint, en 1544. C'est ici un écu gironné, de sable et d'or, accompagnant une marque d'atelier, avec le fameux 4 retourné[1], surmontant deux annelets, disposés deux et un, et accosté des lettres C et I. Voilà le mystère à éclaircir. Quel est le sens de tous ces signes ? Il y a des présomptions pour que ce soit l'écusson d'un atelier d'Enghien, bien que cette tapisserie soit de beaucoup supérieure à celles qui ont la même origine ; le spécialiste peut-être le plus compétent en la matière, M. Destrée, y voit la marque de Gilles van Habbeke, qui débuta à Enghien, avant 1635, et s'établit à cette date à Bruxelles.

La tapisserie oloronaise serait donc de 1630, environ, malgré les caractères les plus évidents d'une époque antérieure : preuve qu'il faut toujours être bien prudent lorsqu'il s'agit de fixer des dates.

M. Andral n'a pas de peine ensuite à nous dire les séries nombreuses de tapisseries qu'a inspirées l'Histoire de Pomone et dont quelques vers d'Ovide sont tout le fond, à quoi s'ajoutent encore d'autres réminiscences bien curieuses pour le Triomphe de Pomone.

L'histoire des « Triomphes » aux XVe et XVIe siècles, la question des sources, la manière dont ils sont traités, les œuvres qui en portent le nom ou qui en représentent la chose avant le XVIIe siècle, d'abord en Italie, M. Andral nous les rappelle avec une érudition sûre, abondante et précise. Le célèbre Songe de Poliphile et ses inspirations y sont plus d'une fois évoqués. Les « Triomphes » des autres écoles ne sont pas oubliés : c'est une sorte de Bibliographie savante et poussée à fond.

<center>*
* *</center>

Cette étude a amené incidemment M. Andral à rappeler la suite précieuse de l'Histoire de St Jean Baptiste qui se trouve actuellement au Château de Pau.

Elle y est venue un peu à l'aventure. Chargé, sous Louis-Philippe, de meubler le Château de Pau nouvellement restauré, le baron d'Henneville trouva à Paris, au Garde-Meuble, cette vieille tapisserie « non inventoriée[2], enroulée, comme si elle était prête à être enlevée » et ayant cinq pièces[3].

Longtemps, elle fut assez dédaigneusement reléguée dans une salle du nord du Château que les touristes n'étaient pas admis à visiter. C'est M. de Lagrèze qui le premier appela l'attention des hommes de goût sur ce morceau de roi, en 1854, dans la 1re édition de son livre sur le Château. On a, depuis, beaucoup écrit sur cette tapisserie. Appartenait-elle à l'ancien Château, au XVIe siècle ? Rien de moins sûr, quoi qu'en ait dit le regretté Gorse dans son étude de 1881 sur les Tapisseries du Château, publiée dans le Bulletin de notre Société de Pau[4].

C'est M. Guiffrey qui a donné la lumineuse solution de la plupart des problèmes que soulèvent l'origine et l'identification de cette tapisserie. D'abord, il l'a trouvée mentionnée dans un Inventaire du Louvre d'avant 1671.

Le No 39 de ce document s'exprime ainsi : « St Jean. Une tenture de tapisserie de laine et soye, relevée d'or, fabrique d'Angleterre, représentant l'histoire de St Jean, en petit, dans une bordure fond

1. — Nous pensons que le 4 retourné est simplement la marque de quelques corporations d'ouvriers. On le trouve même gravé sur la porte de la maison carrée de Nay. Au XVIe siècle, il se voit au frontispice de nombreux ouvrages imprimés, ornant et surmontant les initiales des noms des libraires.
2. — G. Bascle de Lagrèze : Le Château de Pau, 5e édition. Paris, Marpon et Flammarion (s. d.) [1885]. In-12, p. 352.
3. — Album de l'Exposition rétrospective du Château de Pau. Pau, Garet, 1892. In-4e, pp. 27 et ss.
4. — Voir aussi les Tapisseries des rois de Navarre, p. Rahlenbeck ; Gand, 1868.

— IX —

bleu avec rinceaux, couleur de bronze doré, contenant 13 aunes, en quatre pièces, doublée de toile verte[1]. »

Évidemment, cette série en 4 pièces (fabrique d'Angleterre) ne pouvait pas être la même que celle en 8 pièces (fabrique de Flandres) qui fut envoyée de Pau à Paris en 1602 et est mentionnée dans le même Inventaire d'avant 1671 (N° 4). Cette dernière série de 8 pièces fut détruite en 1797, comme l'a très bien prouvé M. Guiffrey, pour en tirer l'or qui devait servir à payer les ouvriers[2].

Mais comment identifier la série actuelle du Château qui comprenait 5 pièces lorsqu'elle fut envoyée du Garde-meuble national par M. d'Henneville, sous Louis-Philippe, avec celle qui est mentionnée en 4 pièces dans l'Inventaire d'avant 1671 ?

Un habile conservateur du Château de Pau, M. Delaunay, trouva l'heureuse solution de cette difficulté en 1890. En comparant les mesures des diverses pièces et les termes des inventaires, il fut convaincu qu'une des quatre pièces de la série actuelle avait été coupée en deux ; il juxtaposa donc les deux tentures du Baptême et de la Pénitence qui formèrent aussitôt un tableau bien complet, de la dimension des autres sujets. Et ainsi, depuis lors, la série ne comprit que 4 pièces, comme autrefois. Aujourd'hui on les désigne de la sorte : 1° Jésus recevant les disciples de St Jean et Prédication de St Jean ; 2° Le Baptême et la Pénitence ; 3° Les femmes de Cosilaon remettent le chef de St Jean à l'empereur Théodose ; 4° Entrée triomphale du chef de St Jean à Constantinople.

Après l'Exposition universelle de 1890, le Garde-meuble voulut les reprendre et les garder à Paris ; mais ici on cria si fort que ces admirables tapisseries revinrent à Pau et furent mises en meilleure place. Un américain en a offert la bagatelle de quatre millions.

C'est peut-être exagéré ; mais cela vaut mieux encore que le discrédit profond dans lequel étaient tombées les tapisseries dans la première moitié du XIXe siècle.

Quand je visitai la cathédrale d'Angers, un chanoine me dit : « Vous voyez ces tentures de l'Apocalypse, dites de Louis d'Anjou, estimées plusieurs millions ? Vers 1839, le Domaine les mit en vente à 300 fr. Mgr Angebault, notre évêque, y ajouta 50 fr. et les sauva[3]. Or, il y avait alors un économe de la cathédrale qui avait la manie des tapisseries ; il en acheta pour 10, 20, 30 fr. et en remplit la cathédrale. » Cette heureuse manie a valu à la cathédrale d'Angers la possession de tapisseries d'un prix inestimable aujourd'hui et qui ont figuré avec honneur à plusieurs Expositions.

En effet, jusque vers 1860, les tapisseries étaient dédaignées ; on les accusait de beaucoup de méfaits et elles ne trouvaient acquéreurs qu'à vil prix. A Ars, Mlle des Garets découpa une très belle tapisserie pour faire au saint curé un prie-Dieu qu'on voit encore. A Pau, M. le député O'Quin trouva dans sa campagne de Jollis, à Rousse, des tentures qui servaient à recouvrir tour à tour des bêtes de somme et des pommes de terre. Ce sont de merveilleuses verdures qui font aujourd'hui du salon de la Place du Palais de Justice le plus riche peut-être de Pau en tapisseries.

⁎

Et puisque nous sommes à Pau, faisons maintenant une excursion à travers les vieux dossiers de nos Archives et voyons ce qu'ils nous disent au sujet des anciennes tapisseries du Château. Voici le plus ancien document sur la question :

Inventaire des tapisseries du dict chasteau de Pau faict par Monsr de Lescar, Madamoiselle de Myeuxens,

1. — *Album*, p. 28.
2. — *Ibid.*
3. — Voici qui confirme ce récit : « Mise en vente par le Domaine, après 1843, la tenture, alors en fort mauvais état, fut achetée par Mgr Angebault, évêque d'Angers, au prix de 300 fr. et offerte par lui à la fabrique. » *Les Primitifs français exposés à la Bibliothèque Nationale*, 1904. In-8°, p. 99.

et Launay, secrétaire de la Royne, ou¹ dict an mil cinq cens soixante ung, en la manyere qui s'enssuyt, [en] presence de Robert Cordier, consierge du dict chasteau et garde des dictes tapisseries².

Premyerement : 1347. *Une chambre de tapisserie contenant huict pièces de broderye, faictes sur satin cramoisy, aux quattre coings les armes du feu Roy et de la deffuncte Royne, et au milieu une histoire faicte au poinct de la dicte dame Royne.*

1348. *Ung grand cyel de mesme faict à orfavorie, garny de dossier et trois pantes.*

1349. *Douze pieces de tapisserye faictes à broderie sur veloux vert, à rondz, et au milieu une histoire, et aux quattre coings de la tapisserye, les armaries differentes.*

1350. *Un grand cyel de mesme ladicte tapisserye.*

Lorsque Henri IV devint roi de France, on fit porter à Paris (ainsi que plus tard, sous Louis XIII), de 1602 à 1635, une partie du mobilier de Pau. On rédigea plusieurs inventaires qui furent, lors de l'incendie des Archives du département des Basses-Pyrénées, non pas brûlés, mais dérobés par des sauveurs peu délicats. Quelques tapisseries étaient sans doute enfermées avec d'autres objets précieux dans dix coffres désignés sous les noms de : Abraham, Jacob, Esau, Job, Aaron, Moïse, David, Salomon, Lazare, S^t-Jean³.

M. B. de Lagrèze *nous en donne ainsi le résumé dans son ouvrage sur le Château de Pau* :

TAPISSERIES DE BRODERIES. — *Dix pièces de tapisserie de satin noir avec broderie verte à feuillage d'or, où il y a écrit* : Ubi spiritus, ibi libertas, *et autres escriteaux sur toile d'argent et au milieu une histoire faicte au point de la royne.* — *Six pièces de broderie sur satin blanc de Bruges et Luz, aux alliances de la maison de Navarre.* — *Une pièce de tapisserie d'environ deux aunes de hauteur et autant de largeur, où est tiré le roy François I^{er} monté sur un cheval blanc, en haute lisse de soie et fil d'or, avec un escriteau en lettres d'or et de fleurs de lys* : Franciscvs primvs. — *Trois pièces de broderie faites de satin cramoisi, aux quatre coings les armoiries des feux roy et royne* : *au milieu une histoire faicte au point de la d. royne, avec chiffres et chaînes faites en broderie d'orfèvrerie.* — *Douze pièces de tapisseries et broderies faictes sur velours vert, au milieu une histoire, et aux quatre coings de chacune tapisserie des armoiries différentes*⁴. — *Neuf pièces de tapisseries et broderies où sont figurés les neuf preux, sur cramoisi rouge, semé de flammes de feu.* — *Huit pièces de velours noir et toile d'argent faict en broderie, de la devise du rocher où est écrit* : Numine freta licet, *etc.*

TAPISSERIES EN LAINE. — *Huit pièces de tapisserie de l'Histoire de S^t-Jean ; deux pièces de l'histoire de Nabuchodonosor ; vingt et une pièces de tapisseries, savoir* : *quatorze de la destruction de Troye et de la destruction de Jérusalem et de l'histoire de David.* — *Une pièce de tapisserie d'une dame couronnée où sont peints Jason, Médée et autres.* — *Un parement d'autel où il y a une S^{te}-Catherine.* — *Autre parement où il y a une Nativité.* — *Quatre Apôtres en quatre petites pièces de tapisserie, savoir* : S^t-Luc, S^t-Jean, S^t-Pierre *et* S^t-Paul *avec des écriteaux au-dessous.* — *Huit pièces de tapisserie de cuir doré.* — *Six pièces de tapisserie de damas blanc, garnies de tables d'attente, bouquets de grenade en toile d'or, et au milieu de grands lions en broderies d'or, et dans les dites tables d'attente est écrit* : Nunc satior *en lettres de velours noir.* — *Six pièces de tapisserie de l'histoire de Roboam et Jéroboam, rehaussées d'or*⁵.

Ailleurs M. B. de Lagrèze énumère les pièces suivantes comme manifestation extérieure des opinions religieuses de Jeanne d'Albret :

« *Un dais de velours noir et de satin cramoisi appelé le* Dais des prisons rompues *où est écrit en plusieurs endroits* : Ubi spiritus, ibi libertas. — *Pièce de broderie faite au petit point sur canevas, où il y a un Dieu, un moine et un singe avec cette légende* : Occidit spiritus⁶. »

1. — Ou pour au.
2. — *Inventaire des meubles du Chasteau de Pau* (1561-1562) publié par la Société des Bibliophiles français. Paris, Morgand. In-4°, s. d., p. 11. Le ms. est à la Biblioth. Nat., f. franç. 16812 (ancien S. Germain franç. 1147) ; il provient de la Bibliothèque Séguier « dont le chiffre et les armes sont frappés sur la reliure en veau ».
3. — *Le Château de Pau*, 1^{re} édition, 1854, p. 440. Arch. B.-P., A 4.
4. — Pièces déjà mentionnées dans l'Inventaire de 1561.
5. — *Le Château de Pau*, 1^{re} édition, p. 445.
6. — *Ibid.*, p. 444.

Différents tapis portaient des maximes tirées de l'Écriture Sainte : Deus laudetur, 1543. — Spectatio mea in celis. — Non sunt tales mei amores [1].

Dugenne ajoute à cette description celle de quelques objets intéressants : Un lit de velours noir et violet « où est escript : Nemo » ; deux autres petits lits en satin violet et toile d'or « où est escript le Souci » ; sept tapisseries de l'histoire d'Hercule [2].

Nous ne nous en sommes pas tenu à ces énumérations faciles ; nous avons, en outre, recherché dans nos Archives locales quel était le rôle de ces tapisseries dans l'ameublement royal de notre Château de Pau et ailleurs. Malheureusement nos documents ne remontent guère plus haut que 1546.

Il est certain que si l'on avait le temps et la patience de parcourir attentivement toutes les pièces de la Chambre des Comptes, depuis lors jusqu'à la fin du XIXe siècle, on trouverait chaque année mention des tapisseries royales du Château, de leur emploi, et des restaurations qui y furent faites.

Voici d'abord, au XVIe siècle, des noms de brodeurs et de tapissiers au service du souverain.

En 1561, nous trouvons Robert Cordier, concierge du Château [3], Jacques Chausson et Marguerite Cotone, anciens brodeurs d'Henri II de Navarre [4].

En 1562, Roland du But est tapissier à Pau [5].

Parmi les témoins du testament de R. Cordier figure, en 1565, Robert Remy, brodeur de la reine. Il était de Tours et avait épousé, en 1550, Jeanne Séguier, de la famille, bientôt illustrée par le grand magistrat Pierre Séguier ; le mariage avait eu lieu à Genève, où ils s'étaient réfugiés, sans doute pour cause de religion [6]. Remy figure comme concierge du Château dans de très nombreux actes jusqu'au XVIIe siècle [7].

Lors des guerres de religion, Robert Remy eut fort à faire. On emporta à Navarrenx, la principale ville forte du Béarn, tous les objets précieux du Château de Pau et il était chargé de les visiter, de les vérifier, de les nettoyer et même de les porter ailleurs [8]. Il a aussi pour fonction de tendre les tapisseries du Château à l'arrivée du roi [9].

Les châteaux royaux de Pau, de Nérac, de Montauban, de Pamiers, avaient chacun leur tapissier ; mais, dans certaines circonstances, les tapisseries de notre Château étaient transportées dans d'autres, moins opulents [10].

1. — *Le Château de Pau*, p. 445. Voir tout le chapitre V sur les *Merveilles du Château de Pau*, pp. 439-449, 1re édition de 1854.

2. — A. DUGENNE : *Panorama historique et descriptif de Pau*. Pau, E. Vignancour, 1847. In-8°, p. 114. On y trouve quelques différences avec Lagrèze, par exemple : 1 tapisserie de l'histoire de « Nabuquedhonozor » ; 14 de la destruction de Troyes ; 7 de la destruction de Jérusalem et histoire de David. *Ibid.*

3. — *Archives des Basses-Pyrénées*, E. 1997, f. 82 r°. Robert Cordier fit son testament le 19 Août 1565, E. 1999, f. 217. Sa mère, Catherine Aubert, veuve de Richard Cordier, déclare qu'elle a été amenée de Corson, en Normandie, par son fils, *ibid.*, f. 220, 27 Nov. 1565. Claude, fils de Robert, fit son testament, peu d'années après, vers 1573, E. 2001.

4. — *Archives des Basses-Pyrénées*, E. 1997, f. 213 v°.

5. — *Ibid.*, f. 257 r°, 1er Janvier 1562 (v. style).

6. — *Archives des Basses-Pyrénées*, E. 2006.

7. — En 1566, la concierge reçoit 28 l. 4 s. « pour avoir fait netoyer et remettre la tapisserie ».

8. — En 1572, il transporte des meubles à Navarrens, Arch. B.-P., B. 260. En 1578, il reçoit 35 l. 3 s. 6 den. « pour certaines journées et frais par luy faictz, allant de Pau à Navarrencx visitter et nettoyer les meubles qui y sont », B. 153, ff. 27 et 28. Il reçoit 18 l. 10 s. t. en 1582 « pour avoir, durant le quartier de juillet, aoust et septembre, en l'absence du tapissier, tendu toutes les plus riches tapisseries dud. chasteau pour la venue de l'ambassadeur de Savoye », B. 71, f. 72 v°.

9. — On lui alloue 19 l. tourn. « pour avoir tendu les tapisseries du chasteau, Sa Majesté arrivant aud. lieu ». Arch. B.-P., B. 90, f. 205 v° ; 1584.

10. — A Me Pierre Roque, conseiller, 13 l. « pour les journées par luy vacquées, allant mander et faire venir charretois que pour faire charger la tapisserye pour porter à Nérac ». B. 153, f. 35 v°. — Robert Remy transporta de Navarrenx des meubles à Nérac en 1584. B. 270, f. 63 v°.

A Nérac, le tapissier était un certain Goutelle, dont le fils, Mathieu, fut envoyé en apprentissage, à Paris, aux frais du roi.

On conserve encore l'ordonnance du souverain, datée de Lectoure, le 10 Novembre 1577, signée HENRI et scellée aux armes de Navarre.

En voici la teneur :

DE PAR LE ROY DE NAVARRE.

A nostre ame et feal conseiller tresorier et receveur general de nos terres et seigneuries de Flandres et Picardie M⁺ Michel Pomeru. Nous voullons, vous mandons et ordonnons que des deniers de vostre charge et compte vous paiez, baillez et delivriez comptant à nostre cher et bien amé Jehan Brocquart, maistre tapissier demeurant en la ville de Paris, la somme de seize escuz sol qui lui est deue par l'acord qui auroict esté faict avecques luy pour la pention d'une annee de Mathieu Goutelle [1], filz du tapissier de nostre chasteau de Nerac, qui fut mis avec le d. Brocquart pour apprendre le d. estat de tapissier... Donné à Lectoure, ce dixiesme jour de novembre mil cinq soixante dix sept. HENRI [2].

En 1578, nous voyons au Château de Pau un ouvrier chargé de réparer les tapisseries ; la quittance mentionne les frais de nourriture et de fourniture d'étoffes :

« A Estienne Cravant, tapissier, demeurant au chasteau de Pau, la somme de 189 l. t. pour 252 journées qu'il a exploictees et employees durant l'annee de ce compte a rabiller dans le chasteau de Pau les tapisseryes et tappiz de Turquye, a raison de quinze s. tourn. par jour, tant pour sa nourriture et forniture d'estoffes servantz a racoutrer les dites tapisseryes par le d. mandement, certification, de Robert Remy, brodeur et consierge dud. chasteau de Pau [3]. »

Cette même année 1578, Jean du Nac, de Pau, reçoit 10 l. pour la soie qu'il a fournie aux tapissiers [4], P. de Larbre et Jacob Dumont, sans doute, qui figurent ainsi dans un compte pour réparations faites aux tapisseries de Roboam, d'Hercule, de Troie, et à cinq autres :

« A Pierre de Labre et Jacob deu Monte, tapissers, la some de cinquante escutz sol per lo pretz feyt ab lor de racoustrar quatorze pesses de tapisseries, scaver es sieys pesses de la Tapisserie de Roboam, cinq de et tres de la grande tapisserie de Hercules et destruction de Troye [5]. »

En 1584, nous trouvons les indications suivantes : réparations à la tapisserie de l'Histoire de Charlemagne, transport de pièces à Nérac et à Pamiers, ameublement des chambres du roi :

A Johan de Larbre, tapisser au castet de la present ville de Pau, la somme de cent oeytante livres t. per lo pretz feyt ab luy de racoustra la tapisserye de l'istoire de Charlemaigne [6].
A Arnaud du Baille, tapissier dud. sgr, la somme de six vingt quinze livres 15 s. tourn. a luy ordonnee pour avoir faict l'emmeublement en deuil de la chambre et garde robbe dud. seigneur [7].
Au même, 3 écus « pour aller de Pau à Pamyes faire l'emmeublement de deuil de la chambre et de la garde robbe de S. M. [8] ».
Au même, 13 l. 10 s. t., pour 9 jours consacrés « à faire les loges dud. sgr et de son nain ès lieux où Sa Majesté alloit de Montauban a Pau » à raison de 30 s. par jour [9].

1. — A Mathieu Goutelle, tapissier du château de Nérac, 6 l. « pour avoir tendu et dressé au chasteau la chambre de Sa Majesté », 1584. B. 90, f. 87 r°.
2. — *Archives des Basses-Pyrénées*, B. 2307.
3. — *Archives des Basses-Pyrénées*, B. 153, f. 20 r°.
4. — « Per certane cede qui a fournide aux tapissers per accoutrar certanes tapisseries deu Castet. » *Arch. des B.-P.*, B. 283, f. 67 r°.
5. — *Archives des Basses-Pyrénées*, ibid.
6. — *Archives des Basses-Pyrénées*, B. 270, f. 62 r°. Au même, pour deux hommes et chevaux, pour porter des meubles de Pau à Nérac, f. 62 v°. — A Jⁿ de Barranquet et Peyrot de Laroder « tragines de Lagor » 12 écus 8 den. « per portar tres carques de tapisserye de la present ville de Pau à Nérac ». *Ibid.*, f. 63 r°, 1584.
7. — *Archives des Basses-Pyrénées*, B. 90, f. 93 r°.
8. — *Ibid.*, f. 86 r°.
9. — *Ibid.*, f. 95 v°.

— XIII —

A Pierre Sudre, garde du chasteau royal de Montauban, la somme de 9 l. t. a luy ordonnee pour ses peines d'avoir tendu la tapisserie en la salle où estoit et se faisoyt l'assemblée des deputes des eglises de France [1].

A Arnaud deu Bayle, forrer deu rey, la somme de cent escutz sol que Sa Majestat lo a ordonnat per far portar de la present ville à la ville de Paris la tapisserie de devises que sa dite Majestat a remetut a sercar per lettre missive de sa dite Majestat, dattade a Beauvays, lo XVII de mars mil vc navante et sept [2].

A Arnaud de Monachet, de Coarraze, 22 écus sol « per portar ab quoate muletz de la presente ville entro a Lenguon la tapisserie de devises qui lo rey a remetut a sercar » [3].

Au sr Christoval Frotin, gentilhomme espaignol, la somme de sixante escuts sol, per lo pagament de ung cheval qui es estat prees de luy per servir à portar lo lheyt de devises que Sa Majestat a comandat au sr Du Pont, president en la presente Crampe, luy far portar a Paris [4].

LA CRAMPE DE COMPTES. — Meste Jaques de Camo, thesaurer de reparations, nous vous ordonam que, deus diners de vostre charge et recepte, valbetz et paguetz à Joan Robert, tapisser, la somme de vingt et quoatte escutz sol trente solz tornes, que monte lo pretz feyt ab luy de reparar augunes pesses de tapisserie deu casteig de la presente vile... Feyt à Pau, lo detz et nau de jung mil sieys cens dus. DU PONT [5].

On vient de voir qu'Henri IV avait commencé, dès 1597, à faire transporter à Paris le mobilier du Château.

Mais c'est surtout, depuis 1601, que l'exode s'accentue et se continue par intervalles jusqu'en 1635. Nous en avions les détails, consignés dans 54 liasses, volées à l'époque de l'incendie des Archives, en 1908, et dont Dugenne et Bascle de Lagrèze nous ont laissé un faible résumé. Regrettons que ces documents, d'une importance capitale pour l'art et pour notre histoire locale, n'aient jamais fait l'objet d'une publication.

Selon leur habitude, les concierges du Château de Pau travaillent ici et s'en vont à Navarreux pour veiller sur le mobilier royal.

Jean et Daniel Remy continuent ainsi les fonctions de Robert [6].

Le 28 Mai 1601, on fait l'inventaire des meubles de Pau et de Navarreux. L'orfèvre Lamy est appelé comme expert. Le conseiller de la Cour des Comptes, Du Pont, fait porter « les coffres dudit cabinet de Navarrens... en une chapelle du temple de lad. ville pour estre en plus grande seureté ». Le 27 Août 1601, Jean et Daniel reçoivent de nouveaux subsides [7].

Ce sont là des préparatifs d'envoi.

Une expédition fut faite en 1602.

Un second envoi dut s'exécuter, d'après un ordre d'Henri IV du 24 Décembre de la même année, « pour faire apporter de son Cabinet de Béarn à celui de Paris, les objets les plus précieux enfermés dans dix coffres »... Les pièces contenues dans chaque bahut sont inventoriées et classées par 1, 2, 3, etc., ou A. B. C. ou AA. BB. CC. ou par les mots de quelques prières telles que : Je suis le Seigneur ton Dieu, je crois en Dieu. Nostre Père qui es ez cieux, ton nom soit sanctifié, ton règne advienne [8].

1. — Archives des Basses-Pyrénées, B. 90, f. 113 v°; Louis de Rivillon est tapissier du roi, en 1583, B. 2670.
2. — Ibid., B. 289, f. 55 v°, 1597.
3. — Ibid., f. 55 r°, 1597. En 1599, à Robert Remy et à son fils Jn pour visiter les meubles de Navarrens, 9 écus s. B. 3267.
4. — Ibid., B. 295, f. 52 v°, 1601.
5. — Archives des Basses-Pyrénées, B. 3330. Origin. Jn Robert ne savait pas écrire probablement car il touche son salaire par devant deux témoins.
6. — Archives des Basses-Pyrénées, B. 3301.
7. — Archives des Basses-Pyrénées, B. 3311.
8. — G. BASCLE DE LAGRÈZE : Le Château de Pau, 1re édit., p. 440.

(*)

Il y eut un inventaire dressé en 1602 et les objets envoyés alors furent très nombreux et comprenaient 205 numéros, tous du plus grand intérêt [1].

Voici un ordre de paiement signé d'Henri IV, le 24 Janvier 1603, et qui prouve qu'il y avait eu un autre envoi avant celui qui venait d'être ordonné le 24 Décembre précédent :

Tresorier de mon espargne, payez comptant à Daniel Remy, consierge et garde de mes meubles à Pau, ce qu'il luy fault pour le voyage qu'il a faict par mon expres commandement et pour mon service, d'estre venu dudit Pau en ceste ville, avec les meubles que j'avoys audit Pau et que j'ay faict apporter et son retour audit Pau, à ses journées. Faict à Paris le XXIIII^{me} de janvier 1603. HENRY [2].

Ouvrons ici une parenthèse sur une histoire béarnaise curieuse qui finit par des tapisseries.

La sœur d'Henri IV, Catherine de Bourbon, avait épousé, à contre-cœur, le duc de Bar, le 2 Février 1599.

Auparavant, elle avait fait un rêve d'amour. Elle avait attiré à Pau son beau et gentil cousin, le comte de Soissons, quoique catholique, et ils renouvelèrent leurs fiançailles antérieures. Les choses allèrent très loin et jusqu'à des tentatives de mariage, car le roi de Navarre écrivit au Premier Président, P. de Mesmes de Ravignan, qu'il paierait de sa tête le fâcheux succès de cette intrigue. Ce magistrat, accompagné des membres du Conseil souverain, eut le courage d'aller sur les 11 heures du soir faire une remontrance à la princesse, régente de Béarn (Avril 1592). Le comte de Soissons dut quitter le pays et laissa Catherine mortifiée et fort irritée de l'affront qu'elle venait de recevoir. Elle ne le pardonna jamais au Conseil souverain et en jeta un moment la responsabilité sur les Etats de Béarn. Il y eut des explications orageuses et des désaveux publics de la part de nos représentants. Mais Catherine ne put se supporter davantage en Béarn et partit pour Tours, le 10 Octobre 1592, afin d'y rejoindre son frère Henri, l'avisé et rusé politique, qui avait su déjouer une véritable aventure, au profit de la France, son nouveau royaume [3].

Le comte de Soissons et Catherine ne s'oublièrent pas. Leur affection parut survivre à tous les événements et même à la mort.

Lorsque Catherine eut fermé les yeux, le comte de Soissons se rappela sa fiancée malheureuse. Il voulut avoir d'elle un souvenir bien marquant.

Aussi, la succession s'étant ouverte, il entra en prix au sujet de douze pièces de tapisserie, comprenant l'Histoire d'Annibal. Il fut d'ailleurs mesquin dans ses offres et lésina, sans vergogne, car, sous prétexte d'usure, il paya ces tentures « seulement » douze mille réaux, c'est-à-dire 2.400 livres, et n'en voulut pas donner davantage, ajoute malicieusement le tabellion.

On sera bien aise de trouver ici cet acte notarié, qui n'a jamais été publié :

MEUBLES LAISSÉS PAR CATHERINE, DUCHESSE DE BAR, A PARIS, à la garde de la veuve Bessault, concierge de sa maison et garde desdits meubles, vendus par Jean Paucheuvre, s^r de la Lamberdière, cons^r du roi et secre d'Etat en sa maison de Navarre, en vertu du pouvoir à lui donné par Sa Majesté sur l'estimation qu'en avoit faite M. de Rosny, par devant Le Normant et Fournier, notaires au Châtelet, le 20 février 1604, pour remettre le produit de la vente au S^r le Goux, cons^r du roi et trésorier general de la maison de Navarre et ancien domaine de Béarn.

1. — *Le Château de Pau*, 1^{re} édit., pp. 442 et ss. — A. DUGENNE : *Panorama de Pau*, pp. 107 et ss.

2. — *Archives des Basses-Pyrénées*, B. 3344. Original. Daniel Remy reconnaît avoir reçu d'Isnac de Cimetière, trésorier de Béarn, la somme de 50 écus sol « revenante à la somme de cent cinquante livres tournois » le 30 Octobre 1603.

3. — On trouve des détails sur cette intrigue aux *Archives des Basses-Pyrénées*, C. 698, f. 206 v°, dans les *Lettres missives d'Henri IV*, publiées par X. de Xivrey, dans les *Mémoires de La Force*, édités par le marquis de Lagrange. Paris, 1843. In-8°, t. I, p. 254, et dans *Catherine de Bourbon*, par la comtesse d'Armaillé. Paris, Didier, 1872. In-12, chapitres V et VI.

— XV —

Douze grandes pieces de tapisserie de haute lice de Bruxelles en laquelle est l'histoire d'Anibal, contenant quatre aunes de hauteur et soixante six de tour, laquelle a esté vendue à Monseigneur le comte de Soissons pour la somme de deux mil quatre cens livres seullement a laquelle elle auroit esté prisée, n'en ayant voulu donner davantage.

Un tapy de Turquie fort rompu, contenant cinq aunes et demie de long et deux et demie de large, vingt une livre.

Un autre tapy de courin, fort usé et rompu en plusieurs endroictz, de cinq aunes et demie de long et de deux aunes trois quartz de large, soixante livres.

Six pieces de vieille tapisserie en menue verdure, fort rompue, dix huict livres.

Trois foutails et chaises, l'une de velours figuré jaune et rouge, avec un escabeau de camp de mesme, l'autre de velours figuré à fonds d'argent avec deux escabeaux de camp de mesme estoffe, et la troisiesme de velours blanc et verd. Plus une petite chese basse de velours verd, une chaise de velours noir avec quatre escabeaux de camp de mesme en broderie, une chaise de velours cramoisy rouge qui se brise. Une autre de velours tané qui se brise aussy, le tout fort usé, rompu et deschiré, vendu la somme de dix huict livres[1].

La vente produisit la somme de 2.625 l. t. qui furent versées au trésor de Béarn, le 5 Octobre 1604, par Plancheure.

<p style="text-align:center">*
* *</p>

Chaque année, le concierge du Château devait tendre les tapisseries, quand un personnage y logeait, chez le gouverneur, lorsqu'il s'y trouvait, et pendant la tenue des Etats de Béarn[2].

Le 26 Octobre 1607, Jean de Johan reçoit 24 francs pour avoir démonté les tapisseries du palais et du temple et passé quinze jours à les réparer[3].

Les Archives de l'Art français ont publié un « Inventaire des tableaux trouvés dans l'un des cabinets du roy, en son chasteau de Pau », dressé par Gratien Du Pont et Daniel de Cachalon, en présence de Daniel Remy. Ces tableaux furent envoyés au Louvre en 1620 et reçus le 11 Février 1621[4]; mais il n'y est pas question de tapisseries.

Le 1er Mars 1623, 100 l. sont accordées à des commissaires, députés par la Chambre des Comptes, « pour faire porter à Sa Majesté, de cette ville en celle de Paris, les armes du feu roy et autres meubles »[5].

Dugenne nous apprend qu'en 1630 Louis XIII ordonna d'envoyer au Louvre trois belles tapisseries de l'Histoire d'Esther[6] ; il y eut alors une sorte de remontrance de la Chambre des Comptes qui mérite, tant elle est belle et patriotique, d'être reproduite en entier :

Sire, votre Chambre des Comptes de Navarre n'eust pas plus tost receu le premier mandement de Vostre Majesté sur l'envoy des trois tentures de tapisseries restées dans vostre chasteau de Pau, de la couronne et maison de Navarre, qu'elle ne visitât en présence de M. le comte de Gramont, gouverneur de la Province, tout ce qui estoit soubs la garde du concierge de vostre Chasteau et nous n'avons pas aussy manqué de faire scavoir à Vostre Majesté qu'à peine pourroit-on trouver parmy le petit reste de tapisseries les trois tentures entières que Vostre Majesté demande, pour estre la plus part d'histoires imparfaictes, et quoique rehaussées

1. — « Deux paires de grands chesnetz, de chesnetz de cuyvre, l'une à rouelles et l'autre à colonnes, rompus et dessoudez en plusieurs endroictz, trente deux livres. »
Trois cuveaux, 7 vases, une « buye », 9 assiettes, un bassin en forme de trèfle, 2 grands vases « peints en paysages », et un petit pot à eau, « le tout de terre de fayance, pour la somme de 9 l. ». Ces objets étaient plus ou moins « rompus ». Arch. B.-P., B. 3358. Le comte de Soissons n'acheta pas ces misères !

2. — « A M. Daniel Remy, bailet de crampe, concierge et goarde-mubles deu Rey, per plusors despences per la conservation deusditz mubles et per destender et estender lets tapisseries de las crampes en lasquoailles habite Monsieur de la Force et sons enfans, la some de tretze liures detz s. tourn. ». Arch. B.-P., B. 303, f. 46 r° (1605).
« A Gaston de Mariatz, bailet, per haber tendut la tapisserie de la Crampe de Comptes, x s. » Ibid., B. 542, f. 5 r°.
— Un texte de 1605 nous apprend que le roi fit envoyer une tapisserie de Pau à Rouen. Dans quel but ? B. 3208.

3. — Archives des Basses-Pyrénées, B. 3401. « Per desmontar la tapisserie deud. palais et au temple et las feytes neteiar et trucar et remontar... pedasar et acotrar lasd. tapisseries. »

4. — Ce document se trouve dans les Archives de l'Art français de 1854, p. 60.

5. — Archives des Basses-Pyrénées, B. 3672.

6. — Il y a ici peut-être une erreur, car nous n'avons trouvé l'Histoire d'Esther mentionnée dans aucun document.

d'or, d'argent et de soye, grandement ruynées par leur vieillesse, ce que vostre Chambre des Comptes avoit creu devoir représenter à Vostre Majesté, afin qu'il luy plust de considérer sy ceste maison royale, prisable pour le lieu de la naissance du feu roy Henry le Grand, père de Vostre Majesté, debvoit estre desgarnie de ces restes de tapisseries, plus propres à demourer icy, pour marquer la gloire et la splendeur des roys et princes de Navarre et Béarn, vos prédécesseurs, qu'à pouvoir servir désormais à orner vos autres palais.

Mais puisque nonobstant cela, Vostre Majesté nous commande par la lettre de cachet du 12e febvrier dernier de luy envoyer ces trois tentures de tapisseries et que le sieur comte de Gramont a pris le soing de nous faire sçavoir que telle est l'intention de Vostre Majesté, il ne nous reste rien à disputer à nostre préddant [1] et sommes tous prestz d'obéir, sy Vostre Majesté persiste en ceste volonté.

Nous la supplions seulement de vouloir commander qu'on nous envoye l'expédition au sceau pour la descharge du concierge, puisque tel a esté toujours l'ordre en semblables occurrances, ainsy practiqué et trouvé bon par le feu roy Henry-le-Grand, lors du dernier transport qu'il fit faire des plus riches meubles de ceste maison, de laquelle expédition nous envoyons extraict à Vostre Majesté pour satisfaire au debvoir de nos charges et tesmoigner en ceste occasion, comme en toute autre, nostre affection au service de Vostre Majesté.

Et en attendant ses commandemens, nous tiendrons ces tentures toutes prestes, prierons Dieu pour la santé et prospérité de Vostre Majesté [2].

En réponse à ces touchantes paroles, Louis XIII ordonna de remettre au Comte de Gramont « les trois tentures de tapisseries par luy choisies de celles qui estoient restées des antiens meubles » du Château. Ces lettres-patentes étaient datées de Lyon, le 19 Septembre 1630 [3].

<p style="text-align:center">*
* *</p>

Il y eut encore des envois de tapisseries et de meubles à Paris en 1635. Néanmoins il était resté une grande quantité de mobilier au Château royal de Pau.

Depuis 1655, Jacques Bouhours, « Me tapissier, concierge et garde-meubles du Palais », travaille beaucoup au Château. Dans une requête, il dit qu'il a traité pour la réparation « de 7 pièces de la tenture de la tapisserie de l'histoire de Troye, qui estoit tendue à la grande salle du Chasteau » pour le prix de 1500 l. [4].

Le 19 Février 1657, on visite les 4 tapisseries exposées pour la tenue des Etats et celle qui était dans la chambre du maréchal de Gramont, nettoyées et « rabilhées » par J. Bouhours [5].

Que de détails nous trouvons encore en 1659, 1661, 1663, 1670, 1690 ! [6].

On ignore si l'exode des tapisseries continua vers Paris au XVIIIe siècle. Nous savons seulement qu'un certain nombre de vieux tableaux [7] et de vieux portraits de huguenots célèbres furent envoyés par M. de Maluquer, « célèbre avocat du pays et garde-meubles de la couronne de Navarre », au marquis de Marigny (1764, 1766).

Il est donc probable que des tentures ornèrent les salles du Château de Pau jusqu'à la Révolution,

1. — Cette partie du texte a dû être mal copiée.
2. — A. Dugenin : *Panorama de Pau*, p. 112.
3. — *Ibid.*, p. 113. Copie intégrale. Ces deux documents ont été volés lors de l'incendie de 1908.
4. — *Archives des Basses-Pyrénées*, B. 3913. Plusieurs documents intéressants.
5. — *Ibid.*, B. 3924.
6. — *Ibid.*, B. 3337. — B. 3748 : « Pour avoir tendu et destendu les tapisseries... pendant le séjour du marquis de Poyanne. » — B. 3949 : « Réfection de sept pièces de tapisserie... contenant *l'histoire de l'espazien* », 24 Mai 1661. J. Bouhours reçoit 300 l. pour un premier terme. — B. 3963 : Tapisseries du banc de la Chambre des Comptes à l'église de S. Martin « ostées » par Bouhours et remplacées par celles « qui y sont à présent parsemées de fleurs de lis », 3 Avril 1663. — B. 3984 : Etienne de Monballon, Me tapissier et concierge du comte de Guiche, charge un charpentier de faire les « listreaux nécessaires pour tendre les tapisseries à la chambre appelée de la Reine » 15 Décembre 1670. Il fait des fournitures pour des tapisseries du Palais. 1er Décembre 1690. B. 4000.
7. — « Correspondance au sujet d'une suite de Portraits conservés au Château de Pau » dans les *Nouvelles Archives de l'Art français*, IIe Série, t. 1er. Paris, Baur, 1879. In-8°, p. 158. Plusieurs de ces tableaux sont mentionnés dans les anciens inventaires.

— XVII —

ce qui faisait dire au naturaliste Ramond, avec quelque exagération sans doute, que le Château était tel que l'avait laissé Henri IV : « Respecté jusque dans sa division intérieure, garni de ses vieux meubles, orné de portraits de famille, il avait l'air de l'attendre encore[1]. »

Nous n'avons pas à rappeler de quelles merveilleuses tapisseries maintenant les murs de notre Château national sont décorés. On évalue à 80 millions la valeur approximative de ces incomparables trésors : l'Histoire de Psyché, les Mois, les Chasses de Maximilien, les Enfants Jardiniers, les Portières du Roi, les Châteaux de France, et toutes celles qu'on ne voit pas. Les Flandres y coudoient les Gobelins[2] et la plupart provoquent l'admiration.

Les Gobelins ! Il est impossible, à l'heure actuelle, de ne pas ramener toutes choses à la guerre tragique. Les Boches, qui faussèrent tout, truquaient aussi les Gobelins. Il y a déjà longtemps que Paul Eudel écrivait : « A l'Exposition de Saint-Louis, une manufacture allemande écoulait aux Américains, sous le nom de « véritables gobelins » des œuvres d'une fabrication « très inférieure » et d'une élévation de prix « on ne peut plus supérieure ». M. J. Guiffrey, directeur de la Manufacture, décida de tisser une marque spéciale, deux chiffres indiquant les dates du commencement et de l'achèvement du travail, le monogramme des artistes et un G majuscule[3]. Mais cela n'a pas arrêté les Boches, qui ont « dans le sang la passion maladive du truquage ». La Gazette de Francfort a eu naguère le cynisme de faire savoir qu'il existe encore une fabrique de faux gobelins à Waidthal, où la main-d'œuvre est abondante et à bon marché. « Bandits et parasites, ils n'ont même pas la pudeur de laver leurs tapisseries en famille ! » disait avec humour un journaliste français[4].

<center>*_**</center>

Nous finirons cette longue Préface en insistant maintenant sur deux points d'histoire locale.

D'abord, comment se fait-il que sur tant de tapisseries, il ne s'en trouve aucune rappelant un événement quelconque de notre histoire béarnaise, basque ou gasconne ? Cependant, l'histoire en aurait fourni de bien importants. Nous ne connaissons, au point de vue local, qu'une tapisserie de M. le Dr Pitres, ainsi désignée dans le Catalogue de l'Exposition de Bordeaux de 1895 : Un panneau en tapisserie du XVe s. Elle était très curieuse pour l'histoire du costume dans la région gasconne et espagnole. Elle portait ces inscriptions gothiques : fame du mon de marsan — fame de bergar (Bergara), du pres de la montaigne de sainct Adrien renteri (Renteria) — home (?) de renteri du pres du passadge (Le Passage). De facture médiocre, où put se fabriquer cette tapisserie[5] ?

On conviendra que c'est peu. On pourrait croire que des commandes de ce genre n'ont jamais été faites aux artistes parce qu'alors ces tentures auraient été ainsi immobilisées, tandis que les souverains — en France comme en Béarn — transportaient avec plus de facilité que des tableaux, d'admirables tapisseries, aux sujets antiques, mythologiques et mille part dépaysés. Il y a aussi peut-être une autre raison pour notre petite souveraineté.

L'absence de toute tapisserie historique en Béarn s'expliquerait par ce fait que notre pays fut toujours

1. — Cité par DUBENNE dans le Panorama de Pau, p. 115.

2. — J'aurais eu bien du plaisir à parler des tapisseries de basse et de haute lisse, des tapissiers, de leurs armoiries, de leurs patrons Ste Geneviève, S. Louis et S. François d'Assise, de leurs vieux fêtes, de leurs vieux Statuts et Règlements, des tapissiers sarrazinois, coutiers, notrés, fabriquant des produits supérieurs, moyens et médiocres (notrés, nostres, tissus faits chez nous « apud nostrates ». Cf. Notice sur la manuf. impér. des Gobelins. Paris, 1861. In-8°, p. 38). — J. DEVILLE : Recueil de Statuts et de Documents relatifs à la corporation des tapissiers. Paris, Chaix, 1875. In-8°.

3. — P. EUDEL : Trucs et truqueurs. Lib. Molière, Paris, 1907. In-12, p. 475.

4. — Voir la Petite Gironde du 19 Août 1916, où, sous la signature P. B., se trouve un curieux article sur la question, intitulé : « Kobelins vranzais » (Gobelins français).

5. — Société philomathique, XIIIe Exposition de Bordeaux, 1895, p. 165.

trop pauvre pour commander de si coûteuses illustrations. Et l'État ne songea jamais à demander aux artistes peintres des cartons rappelant des événements d'histoire béarnaise. Il pourra le faire plus tard.

Enfin, dans son étude si complète et si soignée sur les « Triomphes », M. Andral signale en ces termes l'existence d'une tapisserie célèbre dont il est question dans tous les ouvrages sur la matière : « A l'entrevue de Bayonne, un « *Triomphe de Scipion* » *transporte d'admiration Brantôme.* » *Eugène Müntz précise davantage :* « A l'entrevue de Bayonne, les tapisseries ÉTALÉES par François Ier ne provoquent pas moins l'admiration [1]. » *Il cite encore Brantôme qui dit à propos du Grand Roy François* [2] : « *Il fut aussy fort somptueux en meubles : les deux belles tapisseries qu'on voit encore en font foy : l'une du* Triumphe de Scipion, *qu'on a veu tandre souvent aux grandes salles, le jour des grandes festes et assemblées, qui cousta 22.000 escus de ce temps-là qui estoit beaucoup. Aujourd'huy, on ne l'auroit pas pour 50.000, comme j'ay ouy dire, car elle est toute relevée d'or et de soye et la mieux historiée et les personnages mieux faicts qu'on eut sceu voir. A l'entrevue de Bayonne, les seigneurs et dames d'Espaigne l'admiroient fort et n'en avoient veu de telles à leur roy..... Quant à moy, je puis dire que c'est la plus belle tapisserie que j'aye jamais veue.* » *Tout cela paraît très clair et cependant est fort obscur. Brantôme semble avoir des souvenirs brouillés.*

En effet, François Ier n'assista jamais à Bayonne à une entrevue avec « *les sgrs et dames d'Espaigne* ». *Il y passa la première fois, n'étant encore que duc d'Angoulême, en 1511, lors de la guerre de Navarre ; la seconde fois, ce fut à la suite de la défaite de Pavie, après le traité de Madrid ; il revenait en France, prisonnier sur parole, et traversa, à la fin de Mars 1526, Bayonne* « *où il ne fut fait point d'entrée audit seigneur, parce qu'il y avoit esté autrefois ; mays il fut receu comme seigneur et maistre* » [3].

*Enfin, Brantôme n'a pu voir alors à Bayonne, ni la réception de François Ier, ni la célèbre tapisserie, car, mort en 1614, à l'âge de 87 ans, il n'avait au passage du roi, en 1526, qu'*UN AN *!*

Et alors ?

Eh ! bien, il faut expliquer ou corriger Brantôme lui-même et dire que l'*Entrevue de Bayonne eut lieu, non sous François Ier, mais* sous CHARLES IX, *en 1565* [4]. *Les auteurs qui racontent les détails de cette fête l'appellent l'Entrevue de Bayonne. Brantôme a pu et a dû y assister puisqu'il était chambellan de Charles IX. Il a vu alors la belle tapisserie, faite peut-être sous François Ier ou par son ordre, et apportée, par le garde-meuble de Charles IX, comme nous l'avons vu pour Henri IV, qui faisait voyager ses belles tentures du Château de Pau. Nous avons sous les yeux l'ouvrage qui nous a conservé le souvenir de l'*Entrevue de Bayonne [5] ; *il n'y est pas une seule fois question de tapisseries ; le narrateur s'épuise à nous donner les détails de costume de chaque figurant, mais à quoi bon ; pensait-il, sans doute, parler des tapisseries royales qui voyageaient et étaient de toutes les fêtes?*

Si l'on veut connaître le genre de description en honneur dans ce livre, qu'on lise ce Portrait du roi Charles IX : « *Le premier estoit le Roy habillé à la Troyenne d'une saye à l'antique de toille d'or, rayée d'argent sur champ bleu turquin, les manches de satin blanc rayé d'or fin enrichy de frange*

1. — C. MÜNTZ : *La Tapisserie*. Paris, Quantin (s. d.). In-12, p. 177.
2. — BRANTÔME : *Vie des Grands Capitaines*. Édit. de la Soc. de l'Hist. de France, 1867. In-8°, t. III, pp. 118-120.
3. — « La prinse et délivrance du Roy, venue de la Royne, sœur aisnée de l'empereur et recouvrement des Enfans de France, par Sébastien Moreau, de Villefranche, 1524-1530. » *Archives curieuses de l'Histoire de France*, par CIMBER et DANJOU, 1re Série, t. II. Paris, 1836. In-8°, p. 328. — Quatre ans plus tard, en Avril 1530, les enfants de François Ier furent conduits à Bayonne par une rue « tendue de tous costés de tapisseries », p. 430.
4. — *L'Entrevue de Bayonne*, par M. le comte HECTOR DE LA FERRIÈRE, dans la *Revue des questions historiques*, 1er Octobre 1883, p. 457.
5. — Recueil des choses notables qui ont esté faites à Bayonne, à l'entreveue du Roy très chrestien, Charles neufiesme de ce nom, et la Roine, sa tres honoree mere, avec la Roine Catholique, sa sœur. A Paris. Par VASCOZAN, Imprimeur du Roy, M.D.LXVI. In-18. — Les fêtes commencèrent le 30 Mai 1565 et se terminèrent le 24 Juin. On n'a jamais bien dévoilé les mystères de cette entrevue. Jeanne d'Albret s'y trouvait avec son fils Henri, alors âgé de 11 ans.

d'or : le manteau vollant de toille d'or fin rayé d'argent sur champ bleu turquin : les chausses de toille d'or fin sur champ rouge cramoisy, rayé et bouillonné d'armezin d'or fin : l'accoustrement de cheval de toille d'or fin sur champ bleu rayé d'argent : les bottines de toilles d'or fin, avec double baut sur champ jaune et sur champ incarnat, enrichies de frange d'or fin.

» La Dame que menoit le Roy, laquelle estoit Monsieur, estoit habillée en *Amazone d'une robbe à manches, bouillonnées par le baut de toille d'or enrichie de frange d'or fin : le giret et poitral du cheval de mesme : les bottines de satin cramoisy, chamarrées de frange d'or.* » Cette prodigieuse description se poursuit de la sorte dans une centaine de pages. Mais parler de tapisseries, fi ! c'était trop vulgaire. Les fêtes mondaines d'aujourd'hui ne sont rien en comparaison de celles du XVIe siècle, où les hommes se travestissaient en femmes, en bêtes, en démons, en arbres et en rochers.

Et voilà comment l'étude de la tapisserie d'Oloron sur le « Triomphe de Pomone »[1] nous a conduit à examiner des faits intimement liés à la grande histoire.

Pouvait-il en être autrement? Quelles furent jadis les destinées de cette admirable tapisserie? Échue en partage à un roi ou à un grand seigneur espagnol, elle fut l'orgueil des Flandres qui l'avaient produite et fit pendant longtemps les délices et l'ornement de quelque maison princière. Que de secrets d'État n'a-t-elle pas entendus et à quelles révolutions sensationnelles n'a-t-elle pas présidé? Après avoir quitté les lambris dorés des palais d'outre-monts, elle est venue s'abriter à Oloron, sous le beau ciel du Béarn, dans une opulente et hospitalière demeure, attendant, après les horreurs de la grande guerre, de nouvelles et peut-être de bien glorieuses destinées encore !

<div align="center">
V. DUBARAT,

Curé-Archiprêtre de St-Martin,

Président de la Société des Sciences, Lettres et Arts de Pau.
</div>

1. — Il s'est vendu, au mois de Juillet 1916, à l'Hôtel des Ventes de la rue Drouot, un tableau ainsi décrit par le *Figaro* : « Il y avait un délicieux portrait de jeune femme, sous les traits de Pomone, par Largillière, accompagné d'une figure de Vertumne, figure très curieuse, car elle inaugura une tradition : c'est elle qu'on retrouve quelques années après dans un très fameux tableau de Watteau et dans d'autres œuvres de Boucher, de Vermansel, de Vien, etc. »

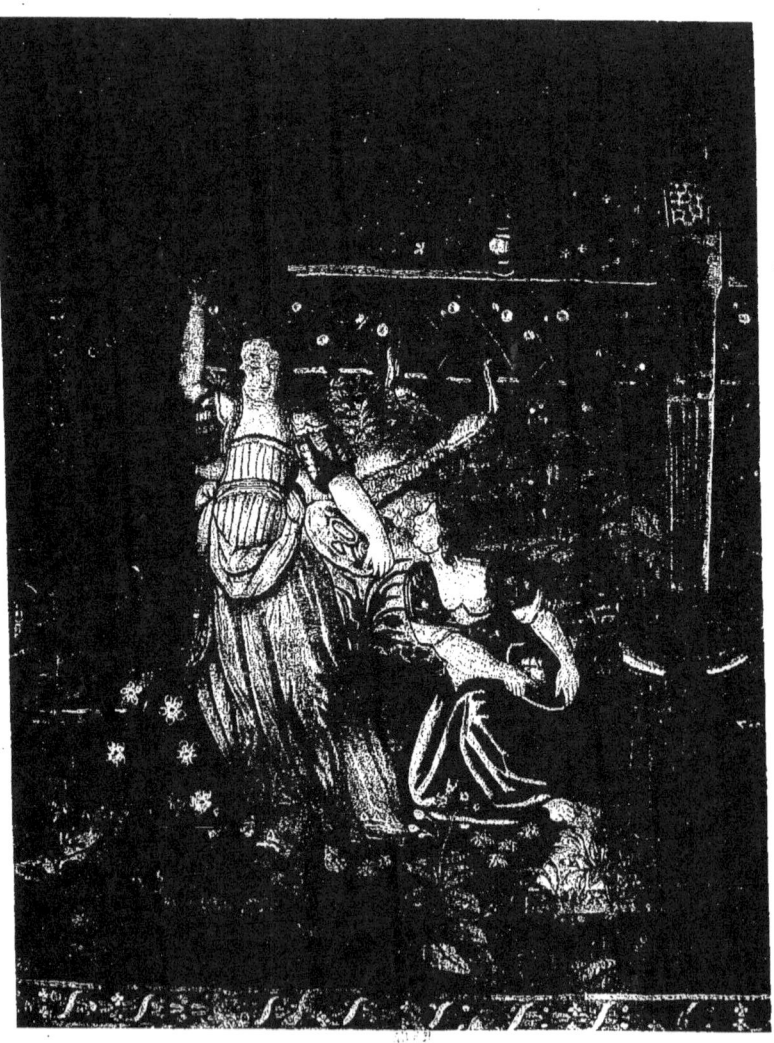

LE TRIOMPHE DE POMONE
(partie gauche).

LE
TRIOMPHE DE POMONE

H ENRI, Roi de Navarre, ayant conçu le projet d'installer en Béarn une fabrique de tapisseries, un certain Taffin, parent ou frère peut-être d'un ministre calviniste qui avait joué un rôle important lors des troubles récents de Tournai se chargea, en 1583, d'étudier l'affaire. Son mémoire retrouvé et publié par les soins de Monsieur Jules Guiffrey, auquel il appartient[1], expose de quelle façon et par quels avantages il convient d'attirer les artisans flamands, choisis de préférence parmi ceux qui ont été « chassés et bannis de leurs maisons et biens par la rigueur des guerres ». Ce projet n'eut pas de suite, du moins immédiatement, car Henri IV en 1597 réalisait, mais à Paris cette fois, le dessein cher au cœur du roi de Navarre. Il créait dans la maison professe des Jésuites, rue Saint-Antoine, un atelier transféré en 1603 au Palais du Louvre[2].

A défaut de pièces sorties de fabriques locales, nous pouvons cependant admirer en Béarn de splendides tapisseries. Grâce à un amateur éclairé, Monsieur Barat, ancien Directeur des Chemins de Fer du Nord de l'Espagne, les tentures du Château de Pau, célèbres à juste titre, ont depuis quelques années une rivale : Achetée à Benavente, province de Zamora (Espagne), cette œuvre, imprégnée du charme de la Renaissance, décore l'un des salons de la Villa « Madrid », à Oloron Sainte-Marie et représente le *Triomphe de Pomone, Déesse des Fruits*.

[1]. — JULES GUIFFREY, E. MUNTZ et A. PINCHART : *Histoire générale de la Tapisserie*. Paris, 1878-1884. Pays-Bas, p. 92. — Cf. *Nouvelles archives de l'Art français*, 2ᵉ Série. Tome I, p. 236.

[2]. — EUGÈNE MUNTZ : *La Tapisserie*. Paris, ancienne Maison Quantin, p. 256.

I

La tapisserie ainsi devenue béarnaise d'adoption mesure, bordures comprises, 3^m 52 sur 5^m 44. Très finement tissée de laine et de soie, elle présente dix côtes horizontales au centimètre, alors que l'on compte habituellement quatre ou cinq de ces côtes dans les verdures et sept à neuf dans les tentures à personnages. La teinte dominante, d'un jaune verdâtre, caractérise les productions des ateliers de la région bruxelloise[1]. Selon la méthode que les tapissiers, dès le moyen âge, ont eu l'heureuse idée d'emprunter aux peintres-verriers et dont on trouve encore des applications au XVIII^e siècle, un trait foncé cerne et détache les personnages[2].

La gamme des couleurs comprend une vingtaine de tons[3], parmi lesquels il est facile de distinguer : le noir, le blanc, deux bruns chauds, un violet, trois bleus, quatre verts, deux jaunes, un orangé, un rose et un rouge ponceau. Trois tons grisâtres sont réservés aux demi-teintes, tandis que des soies claires indiquent les lumières — deux jaunes, un bleu, un blanc. Le rouge, les bleus, les verts soutenus avivent les costumes des personnages, d'une chaude tonalité générale qui va du vieil or aux bistres atténués. Des verts unis ou hachés de bleus et de jaunes indiquent les gazons ou détaillent les masses de feuillages, cependant que des tons bleutés, parfois nuancés d'un rose éteint et que modèlent, suivant les besoins, des accents blancs bien disposés, mettent les fabriques et le paysage en valeur[4]. Cette technique, sobre et puissante à la fois, fait valoir la composition touffue, pittoresque, — conçue dans l'esprit largement décoratif particulier à la tapisserie — dont nous allons examiner les éléments divers.

Dans un jardin à la belle ordonnance, peuplé d'animaux familiers, une élégante société s'est réunie. Tandis que sous les voûtes de feuillages

1. — J. GUIFFREY : *Histoire de la Tapisserie*. Mame, à Tours, 1888, p. 195-196.

2. — J. GUIFFREY : *Hist. Tapisserie*. Op. cit., p. 123. — ANDRÉ MICHEL : *Histoire de l'Art depuis les premiers temps chrétiens jusqu'à nos jours*. Paris, A. Colin, 1905. Tome III, 1^{re} partie, pp. 352 et 372-373.

3. — « A peine relèverait-on quinze ou dix-huit tons différents dans les tissus du XIV^e ou du XV^e siècle. » ANDRÉ MICHEL : Op. cit., p. 352.

4. — Cf. les prescriptions de l'édit de Charles-Quint en 1544. — E. MUNTZ : *La Tapisserie*. Op. cit., p. 194.

portées par des termes élancés, parmi l'herbe drue, deux jeunes femmes vont faire la cueillette des fruits et des fleurs, un joyeux et riche cortège fait son entrée.

Sur un char traîné par deux chevaux caparaçonnés, Pomone préside aux jeux de ses compagnes. L'une de ses suivantes excite le vigoureux attelage ; une autre, d'un geste de canéphore, maintient le vase posé en équilibre sur sa tête ; la troisième appelle le groupe qui s'est retiré un peu à l'écart, sous le portique du premier plan. A cet appel, une jeune femme s'élance vers le char de Pomone et un « cavalier » transmet l'invitation à sa « dame », en attirail guerrier, et qui semble hésiter, craignant sans doute pour l'aiguière qui repose sur le cimier de son casque.....

Le passage du brillant cortège n'interrompt ni la conversation animée de trois personnages accoudés à une barrière, ni les ébats des animaux privés : les paons se prélassent dans le gazon fleuri, le petit chien jappe, le dindon se rengorge et fait la roue.

Une opulente demeure, au fond de ces jardins précieux, développe la perspective de ses nobles architectures parmi les frondaisons. L'œil, par dessus les motifs accidentés des toitures, perçoit les collines boisées où des constructions militaires s'étagent. A l'horizon, des montagnes profilent leurs sommets neigeux.

Au milieu des guirlandes et des bouquets dont se parent les bordures, sont venus se nicher, en riche variété, des putti, des petits termes, des animaux fabuleux, des cartouches contournés, conçus selon la grammaire ornementale de la Renaissance.

La composition tout entière mérite une description détaillée, seule capable de faire ressortir le talent de l'auteur du carton et l'habileté du tapissier. Nous allons donc passer rapidement en revue les personnages, les fabriques, les termes et les bordures.

Suivons l'ordre du triptyque jalonné par les termes, de gauche à droite, tel qu'il se présente au spectateur et arrêtons-nous un instant devant les deux jeunes femmes. La première, vêtue d'un corsage aux courtes manches bleues, à crevés rouges et d'une jupe que serre une ceinture à gros nœuds, soutient de son bras arrondi un vase en céramique à deux anses et au galbe lourd. Le pied étroit de cette cruche repose sur la tête, aux cheveux bouclés et séparés en deux tresses souples, de l'élégante porteuse qui, de son bras gauche, maintient contre sa hanche un plat ovale bleu, orné de légers festons et de méandres jaunes. Les yeux levés vers elle, sa compagne, tout en retenant des deux mains un

plat analogue, fait effort pour se soulever. Sa coiffure « à la Junon » est compliquée ; le corsage bas, aux manches bariolées, dégage sa gorge et s'agrémente d'une écharpe sinueuse ; la jupe se creuse de plis multiples aux cassures vivement éclairées.

Le char de Pomone et trois suivantes occupent la place d'honneur, au centre du triptyque. Deux chevaux à la robe claire, richement harnachés et recouverts de housses qui traînent jusqu'à terre, tirent le char triomphal, doré, sculpté et enguirlandé, dont les roues sont munies de rayons à balustres. Sous le lambrequin du dais au support mouvementé, Pomone, à demi étendue, se retourne d'un mouvement lent. Tandis que sa droite joue avec une jarre au col court, ornée de guirlandes, sa main gauche ramène négligemment sa jupe sur les genoux. Sa toilette est soignée : un voile bleu fixé sur le front retient ses cheveux séparés en lourdes masses ; le corsage, muni d'épaulettes à côtes bleues, se croise sur sa poitrine et une ceinture verte et jaune serre sa jupe bleue, sous laquelle on aperçoit un vêtement clair.

La première des suivantes maintient sur sa tête voilée un vase lourdement modelé, qu'ornent des volutes et des godrons ; une ceinture bleue tranche violemment sur sa tunique rouge. Les cheveux difficilement contenus par un léger bandeau bleu, vêtue d'une jupe rosée et d'un ample vêtement aux verts solides, les manches courtes fixées par des fibules et le bras droit à demi levé, la seconde tient de la main gauche une gourde à l'émail profond richement décorée. Enfin, de l'autre côté du char, la troisième règle la marche de l'équipage ; son écharpe, d'un jaune soutenu, flotte autour de son costume bleu au corsage montant.

Au premier plan, la jeune femme qui se dirige en courant vers le char détourne la tête aux cheveux enroulés ; elle projette vivement le bras gauche et retient, de l'autre bras, une corbeille enveloppée d'une draperie bleue. Un corsage brodé et festonné, en drap d'or doucement patiné, moule son buste ; le vent gonfle la jupe aux molles ondulations.

A droite, le « cavalier » et la « dame » qui cheminent ensemble ont un costume quelque peu imprévu dans une assemblée si pacifique. Le cavalier tend le bras droit vers Pomone et d'une allure nonchalante va, les cheveux épars, le cou dégagé, les yeux fixés sur sa compagne. Sa cuirasse aux écailles bleutées se cache sous les plis du manteau de parade et recouvre une courte tunique. Ses jambes serrées dans des chausses bleues, à l'italienne, sont protégées par de somptueux brodequins à demi découverts. Très élancée, la dame veille sur l'aiguière orfévrée, à l'anse volumineuse, en équilibre sur le cimier du casque bleu, ciselé, d'où s'échappe son abondante chevelure. Sous la cuirasse damasquinée, la tunique, aux manches bouffantes, s'évase dans le bas et recouvre en partie une jupe largement fendue, ornée de galons bleus......

Ce cortège s'avance dans l'allée où l'herbe pousse plantureuse, émaillée de fleurs, narcisses, tulipes, etc... Les animaux familiers, le chien en gaieté, la paonne immobile, le paon à la lourde traîne, le dindon ébouriffé, sont fixés dans leur attitude naturelle. Une barrière à treillis, ornée de fleurs, borde l'allée; la rigidité de cette clôture est adoucie par des vases tournés, bleus, à reflets, garnis de plantes fleuries. A droite, trois personnages, dont deux dames, sont venus s'accouder à cette barrière. La première, une jeune femme en corps brun, à collerette gaufrée et manches bleues, a placé sur ses cheveux un béguin minuscule. Sa voisine a revêtu un costume bleu à fraise. L'homme porte barbe et moustache; la fraise, les manches à épaulettes et le large chapeau empanaché lui donnent une allure espagnole.

La porte ouverte de la barrière nous permet de pénétrer dans le jardin divisé en parterres minutieusement composés. Les compartiments multiples aux arbres taillés, les allées nettes, les gazons bien peignés qu'avivent des tulipes font honneur au goût de Pomone et aux soins de ses jardiniers. Dans la partie centrale, la plus importante, deux pavillons de verdure invitent au repos. Une fontaine vomit par de nombreuses bouches, ménagées dans son fût à la flèche compliquée, l'eau qui tombe en cascade des vasques de marbre jaune dans le bassin circulaire rose.

Un portique règne dans le fond du jardin et se retourne à droite. Au-dessus du mur d'appui, des colonnes supportent une architrave sur laquelle vient reposer un berceau tapissé de plantes grimpantes. Un arc enjambe les entrées de cette fraîche galerie. Un motif plus important est disposé dans l'axe du jardin; rappel heureux des termes du premier plan, trois cariatides en séparent les quatre ouvertures cintrées.

Après sa promenade, Pomone va regagner son beau château, aux nombreuses dépendances, que le tapissier détaille avec amour. A gauche, une élégante construction, un « casino », comprend un grand corps de logis, à l'entrée monumentale, avec colonnes et balcon à « loggia ». La façade latérale développe, entre deux riches entablements, l'étage noble décoré de pilastres et percé de hautes fenêtres. Deux lucarnes, couronnées de frontons, éclairent les combles ménagés entre deux pignons qu'enjolivent des épis dorés. Ce corps de logis communique, par un petit bâtiment et une galerie, avec une tour que termine une loge couverte d'un dôme. Tout auprès, on aperçoit l'abside d'une grande chapelle.

Le château, à deux étages séparés par un bandeau à large frise, présente un avant-corps flanqué de tourelles; les fenêtres, nombreuses, sont munies de vitraux losangés. Des lucarnes sculptées et de hautes souches de cheminées décorent le toit couvert d'ardoises, que domine le couronnement monumental de l'avant-corps.

A droite nous voyons les communs et les dépendances. Une maisonnette se cache dans la verdure. Un édifice assez important ouvre ses fenêtres cintrées sous un entablement ; deux lucarnes et trois souches de cheminées donnent au toit, envahi par les herbes folles, une silhouette mouvementée ; une galerie basse, percée de quatre baies, joint un petit pavillon couvert par un toit à flèche.

Des bosquets animent la campagne : les feuillages en sont indiqués par des verts et des bleus hachés de blanc et d'ocre. Derrière les coteaux blanchâtres, des roches, des montagnes, tantôt abruptes, tantôt boisées, supportent des constructions pittoresquement groupées. A gauche, un hameau se presse autour d'une humble église ; au centre, un manoir et deux châteaux forts ont conservé leurs remparts épais ; à droite, un grand bâtiment, dominé par une tour carrée à quatre poivrières et au toit pointu, se raccorde à une église à clocheton. Peut-être faut-il y voir un souvenir lointain des Halles d'Ypres. Dans le fond, deux cités munies de tours, se devinent.

Le berceau de feuillage, à trois travées, qui ombrage le premier plan, est supporté par huit termes. Quatre d'entre eux regardent le spectateur ; les autres sont vus de dos. Ces termes, aux détails variés, présentent une disposition commune. Une architrave moulurée repose sur leur tête ; un chapiteau ionique renversé s'étale sous la gaine très allongée, enjolivée de cannelures, de piastres, de motifs géométriques, d'élégis. La base comprend un fût cylindrique, orné de cannelures ou d'arabesques, limité par deux tores : le tore inférieur, semé de fleurs, repose sur une plinthe carrée ; le tore supérieur, enguirlandé, est cantonné de têtes de chiens tenant des pendeloques de perles. La légère armature, en bois, du berceau aux arcs surbaissés est revêtue de feuillages et de fleurs. Des vases aux anses grêles, garnis de gros bouquets, sont posés sur les architraves et une guirlande fleurie souligne l'ouverture centrale.

En allant de gauche à droite, examinons ces termes, alternativement masculins et féminins, qui se détachent sur le rideau des arbres vigoureux ou sur le fond varié des fabriques.

Un homme barbu, la tête couverte d'un voile à filets bleus, drape son torse dans une tunique, aux plis lâches, retenue par une cotte fourrée ; les cannelures du fût de ce terme sont ombrées de rouge ; la plinthe est bleue, comme les suivantes.

Une jeune femme a coquettement placé une broche dans ses cheveux frisés ; un médaillon bleu, très largement indiqué, pique la tunique jaune qui laisse les seins découverts.

Le troisième personnage porte barbe et moustaches ; une peau de lion, ombrée de rouge, couvre sa tête et enveloppe une cuirasse bleue ornée d'arabesques d'or. Les pattes de cette dépouille se croisent sous un mufle d'où s'échappent des glands d'or ; un masque grotesque, bleu, accompagné de coquilles, décore la base.

A droite, nous voyons une paysanne munie d'un escoffion ; sa tunique moule les seins et un manteau bleu protège ses épaules ; la gaine est garnie d'une tête et d'une guirlande et des cannelures jaunes égaient le fût bleu.

Les termes du second plan sont analogues ; chacun d'eux, avec quelques variantes, répète le pittoresque accoutrement de son compagnon de servitude.

Les bordures se composent de deux bandes, chargées de motifs très variés, disposées en hauteur, dans lesquelles viennent buter deux bandes horizontales aux sujets analogues ; mais, tandis que les ornements de ces bandes horizontales se répètent rigoureusement, seule la disposition des ensembles est commune aux deux bandes verticales.

Trois motifs principaux sont disposés verticalement ; au centre, une petite scène à multiples personnages ; en haut et en bas, deux figures assises de plus grande échelle. Des cartouches à sujets fantaisistes meublent les angles. Les bandes horizontales développent, des deux côtés d'un sujet central, des guirlandes, des putti, des animaux fantastiques.

Examinons, dans les bandes verticales, les petites scènes et les figures assises. Entre des termes, une bataille « à l'antique » déroule ses péripéties. A gauche, au premier plan, trois sonneurs de trompe excitent les guerriers que dominent piques et drapeaux ; un blessé tombe, un combat singulier s'engage. Des arbres et une forteresse se voient dans le lointain. A droite, les prisonniers défilent ; des femmes et un enfant passent, escortés de gens d'armes munis de lances, de casques et de boucliers. Près d'un arbre, on aperçoit un autre groupe de captifs. Dans le fond, une ville entourée de remparts est livrée aux flammes.

En haut, à gauche, la Justice, Vertu royale, est assise sur un trône dont les côtés, ornés de consoles, portent deux putti enguirlandés ; les cheveux ramenés en arrière, drapée dans un manteau vert, une courte cuirasse à écailles rouges posée sur sa tunique blanche, elle tient le long glaive nu d'une main et de l'autre agite les balances. Dans le bas, deux cariatides de bronze encadrent une jeune femme parée d'un voile, d'un collier et d'une tunique bleue à ceinture dorée. Cette élégante, la Force sans doute, agace un lionceau tandis

que sa main droite joue avec le bec d'une aiguière orfévrée, d'où surgit un rameau d'or.

Du côté droit, c'est tout d'abord Junon que nous voyons représentée entourée par les Vents, car deux paons, les oiseaux chéris de la Déesse, accompagnent cette figure. Le corps ramené vers la gauche, l'Immortelle retourne la tête d'un mouvement vif ; une ample tunique jaune, aux larges plis orangés, couvre son corps majestueux. Dans le bas, enfin, entre deux termes enveloppés dans leurs manteaux, la Musique se contorsionne ; sur sa tunique bleue se drape un ample manteau gris ; de sa droite, elle tient sa cithare à quatre cordes et de l'autre main déroule le « volumen » couvert de notes.

Dans les cartouches, de petites scènes sont disposées où des monstres, terrestres et marins, jouent le principal rôle. Il est malaisé de décrire ces figures, d'une fantaisie parfois outrée, dont les œuvres flamandes nous offrent de nombreux exemples. Il est, à plus forte raison, impossible de leur découvrir un sens. Je me bornerai donc à citer deux plaisantes trouvailles : un avorton, quoique sans torse, marche d'un pas délibéré ; un phoque se promène, le chef couvert d'un beau chapeau à plume.

Il convient enfin de signaler, outre les putti nus qui jouent parmi les guirlandes, deux petits sujets à animaux ; à gauche, tandis qu'un lapin broute, un python gigantesque enlace un éléphant ; à droite, un lion rugit et fouette l'air de sa queue.

C'est une décoration identique, nous l'avons vu, que présentent les bordures horizontales. Une scène champêtre forme le motif central ; une jeune femme, au front auréolé, vient de trouver un serpent qui se cachait dans l'herbe. Elle le tend à sa compagne. Celle-ci, dont la tête s'illumine de rayons, écarte les bras dans un geste d'effroi. Des arbres, un étang, deux constructions à tours, un fond de bosquets et de montagnes forment le décor de ce tableau : une réminiscence sans doute de l'histoire d'Eurydice[1].

Au milieu des guirlandes, de petits putti jouent avec de gros soufflets ; ils font tous leurs efforts pour aviver la flamme qui commence à briller au creux des lampes. D'autres, plus grands et plus sérieux, cueillent des fruits. Près d'eux, des animaux de fantaisie se promènent : un griffon aux ailes éployées lève lourdement la patte ; plus souple une chèvre bondit...

Parmi ces éléments si divers, il en est qui peuvent permettre de connaître, au moins approximativement, la date et l'origine de cette tenture ; c'est pourquoi, rapprochant les détails épars, nous allons discuter rapidement la nature et la valeur des indications qu'ils nous fournissent.

1. — Cf. Ovide : *Les Métamorphoses*. Livre X, vers 8-10.

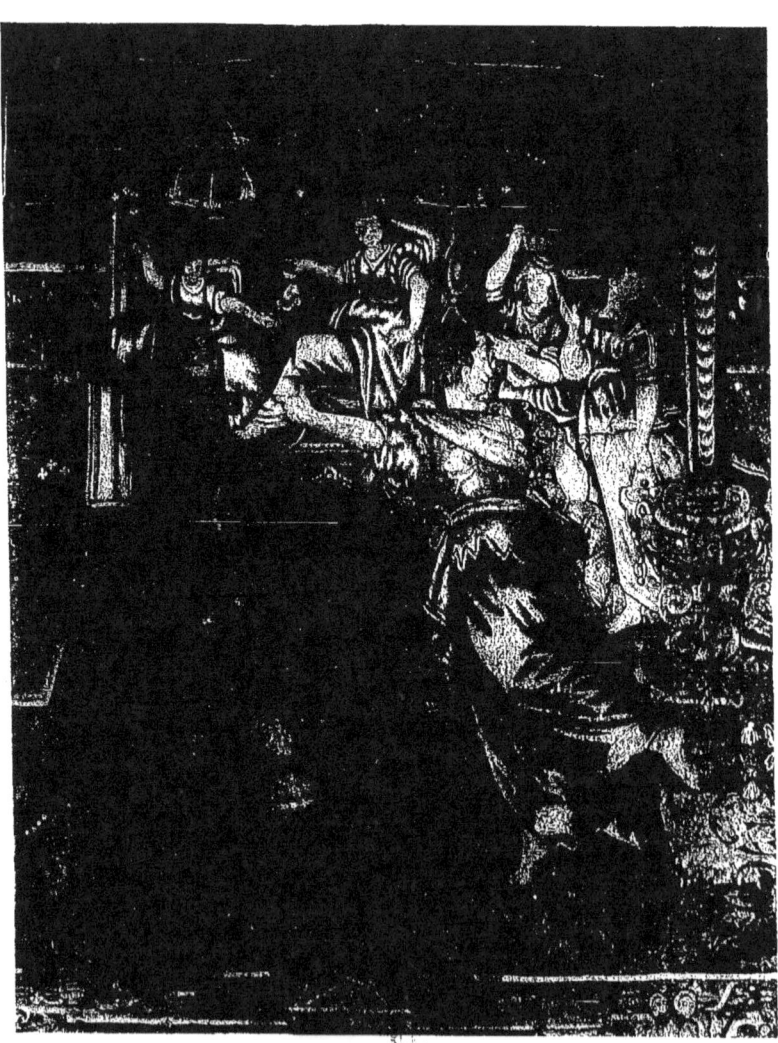

LE TRIOMPHE DE POMONE
(partie centrale).

II

Ces détails caractéristiques, à mon avis, nous les trouvons dans les costumes, dans l'architecture des fabriques et la composition des jardins, enfin dans la présence de quelques accessoires : le dindon, les tulipes, les vases, etc... du sujet principal et des bordures.

Tandis que la seule fantaisie — fantaisie qui prend ses inspirations dans les modèles italiens, comme le prouve le groupe des jeunes gens aux allures héroïques — a présidé à l'agencement des draperies de Pomone et de sa suite, c'est selon la mode du temps que sont vêtus les petits personnages accoudés à la barrière. La toilette des dames, le corsage montant garni d'une fraise ou d'une collerette, les manches rembourrées, le béguin minuscule qui couronne les cheveux bouffants, nous prouvent que les modes franco-espagnoles ont pénétré en Flandre. La fraise et le large chapeau empanaché de l'homme sont également empruntés au costume espagnol[1]. Nous sommes donc en présence de flamands de la fin du xvi^e ou du commencement du xvii^e siècle.

Les loges, les ordres somptueux, les frontons des lucarnes formant contraste avec l'architecture, toute militaire encore, des châteaux qui commandent les collines boisées, me paraissent trahir l'influence du « Vitruve des Pays-Bas », ce Hans Vredeman de Vries (le Frison)[2], auteur de nombreux ouvrages d'ornements, de perspective et d'architecture, dont les principes ont si profondément marqué la décoration monumentale, lourde et abondante, des Pays du Nord, à la fin du xvi^e et pendant une bonne partie du xvii^e siècle[3].

La composition des jardins et la disposition des portiques me paraissent

1. — Cf. HOTTENROTH : *Le costume, les armes, les bijoux, la céramique, les ustensiles, etc..., chez les peuples anciens et modernes*. Paris, A. Guérinet. France, texte p. 86, pl. 81 et 82. Espagne, pl. 94. Pays-Bas, pl. 70.

2. — PLANAT : *Encyclopédie de l'Architecture et de la Construction*. Paris, Dujardin. VI, pp. 97 et 740. — ANDRÉ MICHEL : Op. cit., V; 1, p. 180. — L'ouvrage le plus célèbre de Hans Vredeman de Vries (1527-1604) est l' « Architectura ou Bastiments prins de Vitruve et des Anchiens escrivains, traictant sur les cinq ordres ». Anvers, 1577 et 1606. — J. A. du Cerceau a gravé plusieurs planches d'après les dessins de Vredeman. (Palais, galeries, villas, portiques). — Voir dans G. HIRTH : *Album de la Renaissance*, Leipsig et Munich, la reproduction de deux vues de Vredeman (1568), pl. 42 et 43.

3. — ANDRÉ MICHEL : Op. cit., V; 1, p. 180. Vredeman « prône une ornementation abondante et lourde : des obélisques montés sur boules, des frontons triangulaires dépassant leurs bases, d'épaisses volutes de pierre ondulées... La plupart des architectes se contentent d'étudier ce manuel flamand qui met l'art à la portée de tous ».

également empruntées aux traités de Hans Vredeman de Vries[1]. Le moyen âge avait bien connu les « préaux couverts », mais c'est surtout dans la deuxième moitié du XVIe siècle que se développent les galeries de charpente et les berceaux de feuillage[2]. Ces parterres très découpés aux arbres taillés en pyramides[3], ces barrières décomposant l'ensemble en petits compartiments intimes, ces tonnelles propres aux réunions d'amis, cette fontaine dont les vasques superposées et le fût en forme de balustre sont imités de modèles italiens[4], la Renaissance les avait multipliés ; leur succès se prolongera jusqu'au moment où dans le jardin à la Française, grâce au génie de Le Notre, « la majesté des dimensions » remplacera « le fini du détail[5] ».

Une gravure, d'après Martin de Vos[6], intitulée *Ver* (Le Printemps) et datant très probablement des dernières années du XVIe siècle, nous montre des personnages, des architectures et des jardins à compartiments avec arbres taillés, très voisins de ceux de la tapisserie.

« Des Parcs aux cerfs et aux chevreuils, des volières pour les paons et les oiseaux rares et sauvages, animaient les jardins et les vergers »[7] du moyen âge. Aux paons, dont le rôle décoratif remonte à une haute antiquité, nous voyons ici, avec quelque surprise, joindre un dindon. Cet animal « estrange », bien que connu depuis près d'un siècle[8], était encore, dans la deuxième moitié du XVIe siècle, un objet de curiosité[9]. Il figure, à ce titre, dans une tapisserie représentant *Dieu montrant à Adam le Paradis terrestre*[10], et dans *le Printemps*, d'après Martin de Vos.

1. — *Hortorum viridariorumque elegantes et multiplices formæ, ad Architectonicæ artis normam, affabre delineatæ*. Philippus Galleus excudebat Antwerpiæ 1583. 28 planches représentent des dispositions et des décors de jardins en perspective. — Cf. A. ALPHAND et le BARON ERNOUF : *Traité pratique et didactique de l'Art des Jardins*. Paris, J. Rothschild, fig. 73, p. 66 et fig. 81, p. 70.

2. — Cf. dans H. HAVARD : *Dictionnaire de l'Ameublement et de la Décoration*. I, p. 747, la vue de la Galerie de charpente du château de Montargis d'après du Cerceau — dans A. ALPHAND et le BARON ERNOUF. Op. cit., fig. 47, p. 45 : un portique, et fig. 489, p. 340 : un bosquet extraits de l'Edition française du « Songe de Poliphile » de 1561.

3. — C. ENLART : *Manuel d'Archéologie française*. Paris, Picard, 1904. Architecture civile et militaire, p. 211.

4. — Id., p. 298-299.

5. — Id., p. 213.

6. — Cf. *La Vie à la Campagne. La Décoration des anciens jardins*. Paris, Hachette, vol. XI, n° 132, 15 mars 1912, p. 160.

7. — C. ENLART : Op. cit., p. 208.

8. — En 1469, Louis de Gonzague écrit à Mantegna pour lui demander de peindre un dindon et une dinde qu'il désirait faire mettre dans une tapisserie. *Hist. génér. Tapisserie*. Op. cit., Italie, p. 16.

9. — Cf. *Encyclopédie du* XXe *siècle*. Article Dindon. D'après la légende, le dindon mangé au repas de noces de Charles IX, en 1570, serait le premier de ces oiseaux servi dans un banquet.

10. — *Hist. génér. Tapisserie*. Op. cit., Pays-Bas, planche. Cette tapisserie flamande du XVIe siècle appartient au Musée des Offices, à Florence.

Les tulipes, dont les vives colorations amusent les gazons et les bosquets, étaient, elles aussi, de provenance étrangère, mais je n'ai pu recueillir sur l'époque de leur importation dans les Flandres que des renseignements fort contradictoires. Pour certains auteurs[1], la « tulipe de Gessner » ne fut répandue en Europe qu'à la fin du xvie siècle ; pour d'autres, sa culture, — ou plus exactement son culte — remonterait, dans les Pays-Bas, aux premières années de ce même siècle[2].

Les nombreux vases, dont le tapissier s'est complu à varier les galbes parfois tourmentés, doivent avoir eu pour modèles des vases anversois, car « Anvers, cette ville du luxe et des arts fut, sans aucun doute, le foyer céramique d'où les majoliques, inaugurées par Guido di Savino, devaient rayonner dans les Flandres. C'est en effet des Pays-Bas espagnols que sont sorties les terres émaillées de forme italienne déviée, décorées en bleu et jaune citron, à peine relevées parfois de quelques rares émaux verts et violets »[3].

L'usage des plantes « en caisses ou en pots de terre ouvragée ou même de faïence précieuse »[4] existait au moyen âge. Les vaisseaux qui mettent sur la rigide barrière une belle note colorée sont peut-être en ce grès, dit flamand, dont l'origine rhénane a été récemment démontrée et qui, en 1584, par les soins du potier Tilman Wolf de Raeren, se couvre d'un bel émail bleu[5].

Certains détails des bordures sont également à retenir. La répétition des motifs dans les bandes horizontales n'est point une exception, même dans les plus belles tentures flamandes[6]. Les termes, les putti, les guirlandes ont été répétés maintes fois dans les ateliers bruxellois du xvie siècle[7]. Quant aux animaux fabuleux, aux sujets disposés dans les cartouches d'angles, ils s'inspirent des créations fantastiques de Jérôme Bosch[8], de Bruegel le Vieux[9] et des

1. — *Nouveau Dictionnaire Larousse illustré.* Article Tulipe.
2. — EDOUARD ANDRÉ : *L'Art des Jardins. Traité pratique de la composition des Parcs et des Jardins.* Paris, G. Marion, 1879, p. 51. « Dès le commencement du xvie siècle, les oignons à fleurs, jacinthes, tulipes, étaient en grande faveur » dans les Pays-Bas. Cf. p. 68, la note concernant un traité anonyme des tulipes de 1778.
3. — ALBERT JACQUEMART : *Histoire de la Céramique.* Paris, Hachette, 1876, p. 533.
4. — C. ENLART : Op. cit., p. 211.
5. — ANDRÉ MICHEL : Op. cit., V ; 1, p. 468 sqq.
6. — Cf. *Hist. générale de la Tapisserie* : Op. cit., Pays-Bas. Deux planches des « Fêtes de Henri III », — tentures tissées en Flandre au xvie siècle, d'après des cartons attribués à François Quesnel, et conservées au Musée des Offices, à Florence — nous montrent des bordures parallèles identiques.
7. — Cf. *Histoire de la Tapisserie* : Op. cit., p. 195 et 196. Voir notamment la figure, p. 192. — *La Tapisserie.* Op. cit., p. 188, sqq., et la figure p. 213.
8. — Cf. PAUL LAFOND : *Hiéronymus Bosch. Son art, son influence, ses disciples.* G. Van Oest et Cie, Bruxelles et Paris.
9. — Cf. R. VAN BASTELAER et GEORGES H. DE LOO : *Peter Bruegel l'Ancien, son œuvre et son temps.* G. van Oest.

scènes prodiguées par nos imagiers du xiii° et du xiv° siècle, sur le seuil de nos cathédrales. A leur exemple, ils sont l' « évocation surprenante de tout un monde grotesque et fantaisiste où voisinent avec quelques souvenirs des Bestiaires et quelques bribes empruntées à toutes les sources iconographiques du moyen âge, les plus folles et les plus amusantes inventions d'artistes en gaieté »[1].

La concordance des divers éléments de la composition que nous avons examinés paraît permettre d'attribuer aux dernières années du xvi° siècle, ou aux premières années du xvii° siècle, la confection du carton peint de cette tapisserie; nous essaierons plus loin d'établir l'origine de ce patron en même temps que celle de l'œuvre tissée. L'attribution à une époque aussi avancée se heurte, il est vrai, à une objection tirée de la disposition étagée, encore gothique, des lointains. Sous l'influence de Raphaël et de ses cartons des *Actes des Apôtres*, les tapissiers, se conformant aux lois de la fresque, avaient abaissé le point de vue, mais certains décorateurs, dans la deuxième moitié du xvi° siècle[2], étaient restés fidèles aux anciennes recettes, et Martin de Vos allait chercher en Allemagne les vues montagneuses que lui refusait sa patrie[3]. L'auteur du carton de notre tenture s'est inspiré de ces heureux et pittoresques exemples.

III.

C HARLES-QUINT, par l'édit de 1544, obligea les tapissiers à « ouvrer » sur leurs produits une marque spéciale, garantie d'origine[4]. C'est pourquoi, dans la lisière inférieure de notre tapisserie, à droite, un écu gironné de sable et d'or, à dix pièces, accompagne une marque d'atelier tissée en jaune : un quatre retourné (⁂), au trait horizontal potencé, surmontant trois

1. — LOUISE PILLION : *Les Sculpteurs français du* xiii° *siècle*. Paris, Plon, p. 193.
2. — Les suites de tapisseries : La « Conquête de Tunis » et les « Victoires du Duc d'Albe » de Guillaume de Pannemaker en sont la preuve. — Cf. *La Tapisserie*. Op. cit., p. 217, sqq.
3. — CHARLES BLANC : *Histoire des Peintres de toutes les Ecoles*. Ecole flamande. Paris, V^{ve} Renouard, libraire, 1864. Martin de Vos (1531-1603) était confrère de St-Luc en 1558 et doyen en 1572.
4. — *La Tapisserie* : Op. cit., p. 194. « Le maistre ouvrier faisant telle tapisserie (de plus de vingt-quatre sous l'aune) ou la faisant faire, sera tenu de faire ouvrer sur l'un des boutz d'icelle et au fond de la dicte tapisserie sa marque ou enseigne : et auprès d'icelle, telles enseignes que la dicte ville ordonnera, à fin que par telles enseignes et marques soit cogneu que ce soit ouvrage de la dicte ville et d'un tel maistre ouvrier, et vendant au priz de vingt et quatre patars susdicts (l'aune) et au-dessus. »

annelets disposés deux et un et accosté des lettres C et I. Malgré certaines différences assez marquées et bien compréhensibles — car on ne saurait exiger d'artisans une rigueur d'héraldiste — on peut rapprocher de cet écu celui d'une pièce conservée au garde-meuble de Vienne et représentant *Diane chasseresse*[1] et l'écu gironné de sable et d'argent, à huit pièces, qui se lit sur une tenture des Flandres, de la fin du XVIᵉ siècle, signalée par Müntz[2]. Un écu gironné d'argent et de sable, de dix pièces, se voit encore, à Florence, sur une tapisserie, probablement de la deuxième moitié du XVIᵉ siècle, ayant pour sujet *Samson présentant Dalila à ses parents*[3].

Or la Ville d'Enghien, en Flandre, porte : gironné d'argent et de sable, de dix pièces, chaque pièce de sable chargée de trois croisettes recroisettées au pied fiché d'or[4]. Bien que, selon M. J. Guiffrey, on ne soit point parvenu à déterminer la marque distinctive des pièces tissées dans les ateliers d'Enghien, — ateliers classés cependant comme importance, selon les documents contemporains, immédiatement après ceux de Bruxelles et d'Audenarde[5], — il est probable que l'écu gironné de sable et d'or ou d'argent trahit l'origine angenoise des tapisseries qui le portent. C'est du moins l'avis de Monsieur Joseph Destrée, l'érudit bruxellois qui s'est spécialement consacré à l'étude des tapisseries de cette provenance.

La marque d'atelier, au 4 retourné, que l'on trouve sur de nombreuses tapisseries, signifierait, d'après A. Wauters[6], que l'œuvre qui la porte a été faite pour un marchand ou par un tapissier faisant aussi le commerce des tentures[7].

Monsieur J. Destrée, à qui une épreuve photographique du *Triomphe de Pomone* a été communiquée, croit reconnaître dans la marque dont nous don-

1. — *La Tapisserie :* Op. cit., pp. 365 et 374, fig. 30.
2. — Id., pp. 369 et 379, fig. 114. — Cette tapisserie a été exposée à l'hôtel Drouot, le 23 Juillet 1878.
3. — Cf. C. Conti : *Ricerche storiche sull'arte degli arazzi in Firenze.* — *Hist. génér. Tapisserie :* Op. cit., Pays-Bas, p. 91-92, et A. Pinchart : *Archives des Arts, des Sciences et des Lettres*, I, 22.
4. — *Hist. génér. Tapisserie :* Op. et loc. cit.
5. — *Hist. Tapisserie :* Op. cit., p. 204.
6. — *Les Tapisseries bruxelloises :* Bruxelles, 1878, p. 150.
7. — *Hist. génér. Tapisserie :* Op. cit., Pays-Bas, p. 123. — *La Tapisserie*, p. 193.

nons un croquis celle de Gilles van Habbeke. Ce maître-tapissier, après avoir débuté à Enghien, vint en 1635 s'établir à Bruxelles où il tissait encore en 1659[1].

Ce serait donc vers 1630 que le *Triomphe de Pomone* aurait vu le jour à Enghien, dans l'atelier de Gilles van Habbeke. Cette date de 1630, je l'avoue, paraît quelque peu postérieure à celle que fait ressortir l'examen détaillé auquel nous nous sommes livrés plus haut; mais le tapissier, à vrai dire, a pu copier un carton confectionné depuis un certain temps déjà et ce carton communiquer à l'œuvre tissée son caractère quelque peu médiéval encore. Il convient donc d'attendre que l'examen direct de la tenture par Monsieur Destrée, ou l'ouvrage écrit par lui sur les tapisseries angenoises, permettent de lever ce léger doute.

L'auteur du carton reste inconnu. Selon l'usage[2], le tapissier a dû modifier et compléter la composition fournie par le peintre, un italien peut-être, ou du moins un italianisant. En effet, certains détails du cortège de Pomone, et notamment le groupe de droite, ont conservé un reflet de la grâce florentine alors que les fabriques sont flamandes.

Le *Triomphe de Pomone* dont l'état civil demeure ainsi fixé, au moins provisoirement, se rattache à une nombreuse série de tentures, flamandes pour la plupart, dont les Archives nous ont conservé le souvenir et dont quelques spécimens même sont parvenus jusqu'à nous.

IV

La première des suites de Tapisseries dont les sujets sont empruntés à l'« Histoire de Pomone » est aussi la plus célèbre. Elle a été achetée avant 1546, par Charles-Quint, à un marchand d'Anvers nommé Georges Wescher[3]. Les dix pièces des *Amours de Vertumne et de Pomone*, qui n'ont pas quitté l'Espagne depuis le xvie siècle, décorent aujourd'hui les grands Salons du Palais Royal de Madrid[4]. Dues à un artiste italien encore inconnu[5], ces compositions « aérées, pondérées, d'une charmante harmonie de

1. — Réponse adressée par M. Destrée à une demande de renseignements de M. Barat.
2. — Cf. *La Tapisserie* : Op. cit., p. 154 et pp. 187-188.
3. — *Histoire générale Tapisserie* : Op. cit., Pays-Bas, p. 120. — Cf. A. PINCHART : *L'Art 1875-1876*.
4. — *Hist. génér. Tapisserie* : Id., et GASTON MIGEON : *Les Arts du tissu*, Paris, Laurens, p. 243, sqq.
5. — *Hist. génér. Tapisserie* : Id. — GASTON MIGEON, id.

— 15 —

tons »[1] présentent « l'heureux mélange de la figure humaine et des ornements avec le paysage »[2]. Plusieurs tapissiers bruxellois ont travaillé à l'exécution de cette suite et ont apposé leur marque. A. Wauters, sur la deuxième composition, a relevé celle d'un hauteliceur célèbre : Guillaume de Pannemaker[3].

François Swerts, autre marchand renommé d'Anvers et fournisseur attitré de l'Archiduc Ernest d'Autriche, vend à son protecteur, en 1594, deux « chambres de tapisseries » pour la somme de 4.576 livres de Flandres. Une de ces chambres développe, en huit panneaux, l'*Histoire de Pomone*[4].

Un atelier de Bruxelles fournit, en 1607, une suite analogue aux archiducs Albert et Isabelle[5], tandis que Martin Reymbouts, un tapissier qui a travaillé à Bruxelles jusqu'en 1615, vend à partir de 1609, aux Gouverneurs des Pays-Bas notamment, plusieurs fois l'*Histoire de Pomone*[6].

Le registre d'un maître d'Audenarde, Georges ou Joris Ghys, nous apprend que ce marchand tapissier a exécuté plusieurs « chambres » ayant pour sujet l'*Histoire de Pomone* en sept pièces, entre 1600 et 1622. En 1620, Joris Ghys fournit une de ces suites à Maximilien de Chastel, seigneur de Blangelval, gouverneur et grand-bailli d'Audenarde[7].

Des compositions tirées de l' « Histoire de Pomone » ont encore été traduites en tapisseries dans les ateliers italiens. Une de ces tentures a été exécutée à Ferrare[8] et une autre, en 1557, par Giovanni di Marchione, à Florence[9].

Tous ces sujets dérivent, avec des modifications plus ou moins profondes, d'une fable des « Métamorphoses » d'Ovide. En ce qui concerne plus particulièrement le *Triomphe de Pomone,* nous allons voir comment l'auteur du carton a transformé le récit primitif.

Pomone, redoutant les importuns, nous raconte Ovide dans les « Métamorphoses » (Livre XIV, vers 623-771) s'enfermait dans ses vergers chéris

1. — GASTON MIGEON : Op. cit., p. 243.
2. — *La Tapisserie* : Op. cit., p. 208. « On y admire..... une pondération qui ne laisse rien à désirer, le sentiment décoratif le plus juste » ajoute Müntz.
3. — *Histoire de la Tapisserie* : Op. cit., pp. 191-192, — fig. id., p. 189, et *La Tapisserie* : Op. cit., p. 213.
4. — *Hist. Tapisserie* : Op. cit., p. 250.
5. — *Hist. génér. Tapisserie* : Op. cit., Pays-Bas, p. 124.
6. — *Hist. Tapisserie* : Op. cit., p. 271, et *Histoire générale de la Tapisserie* : Op. cit., Pays-Bas, p. 127.
7. — *Histoire générale de la Tapisserie* : Op. cit., Pays-Bas, p. 107-8. — *Hist. Tapisserie* : Op. cit., p. 278.
8. — *La Tapisserie* : Op. cit., p. 208.
9. — *Hist. génér. Tapisserie* : Op. cit., Italie, p. 66.

aux sévères murailles. Vertumne, qui l'aimait, parvient, après de nombreuses et vaines tentatives pour fléchir la cruelle, à s'introduire auprès d'elle, sous la figure d'une vénérable vieille. Un plaidoyer habile et vigoureux décide enfin la Déesse des Fruits à épouser le Dieu rustique et persévérant.

Les vers d'Ovide étaient déjà familiers aux auteurs du moyen âge, et Jean de Meung ne s'était point fait scrupule de puiser, à pleines mains, dans ce trésor poétique. Plus de deux mille vers se retrouvent ainsi, traduits dans les longs développements de la Deuxième partie du Roman de la Rose [1]. De plus, de nombreuses éditions, en latin, en italien, en français, ornées d'estampes délicates, avaient, dès la fin du xve siècle, rendu les « Métamorphoses » familières aux artistes [2].

Mais si, dans la tapisserie, l'amour de Pomone pour la campagne plantureuse est bien exprimé par la sollicitude apportée à l'entretien des jardins verdoyants [3] et si, comme dans la fable, Pomone clot ses terres avec soin [4], il y a loin, certes, des agrestes vergers du Latium aux parterres tarabiscotés de la Flandre et de cette clôture, destinée à empêcher l'introduction des malfaiteurs, aux portiques dont nous admirons la gracieuse ordonnance.

Deux détails tendraient enfin à démontrer que ce n'est point dans Ovide que l'artiste a puisé le choix des attributs et des compagnons qu'il donne à Pomone. Le poète nous représente Pomone armée d'une faucille qu'elle préfère au javelot [5]. Dans la tapisserie, c'est avec une amphore que joue la main fine de la Dame. La Pomone antique n'admet point la présence de jeunes voisins dans ses vergers [6] ; l'artiste, par contre, ne s'est pas fait faute de nous montrer, parmi le cortège de vives jeunes femmes, un bel « officier » en tenue de parade accompagnant une « damoiselle » au harnais guerrier, comme si, dès le xvie siècle, les « cousturiers » avaient eu une prédilection marquée pour les jupes fendues et les fantaisies militaires.

Bien entendu, il n'est question dans Ovide, ni de riche cortège, ni de char triomphal. C'est ailleurs qu'il nous faut chercher la raison de ces magnificences.

Or, à défaut d'œuvres ayant pu inspirer directement le carton de notre tenture, j'ai rencontré dans l' « Hypnerotomachia Poliphili ou Discours du

1. — Cf. E. LANGLOIS : *Origines et sources du Roman de la Rose.* Paris, p. 119, sqq., et PIERRE DE NOLHAC : *Pétrarque et l'Humanisme.* Paris, Champion, 1907. I, p. 176.

2. — *Ovidio Metamorphoseos vulgare.... ad instantia del nobile homo meser Lucantonio Zonta, fiorentino,* etc. (1497) avec 53 figures sur bois. Seconde édition avec les mêmes planches en 1501. Autres éditions en 1509 et 1517 aux planches grossières en contre-partie. — *La Métamorphose d'Ovide figurée.* A Lyon par JEAN DE TOURNES (1557) avec les figures du Petit Bernard.

3. — Rus amat et ramos felicia poma ferentes. Mét. XIV, vers 627.

4. — Vim tamen agrestum metuens, pomaria claudit — Intus..... Id. 635-6.

5. — Nec jaculo gravis est, sed adunca dextera falce. Id. 628.

6. — ... et accessus prohibet refugitque viriles. Id. 636.

Songe de Poliphile », une gravure consacrée au *Triomphe de Vertumne et de Pomone*. L'auteur inconnu de cette estampe nous montre une troupe féminine portant des palmes et des « tituli », autour d'un char à deux roues que tirent quatre satyres au pied fourchu. Vertumne et Pomone, couverts de fleurs, partagent le trône au rigide dossier [1].

Dans la tapisserie, Pomone occupe seule le char au riche dais ; ses familiers l'accompagnent. Le tapissier paraît avoir essayé d'imprimer à cet ensemble, un peu trop intime peut-être, un caractère plus imposant par l'adjonction des petites scènes belliqueuses des bordures, accessoires obligés des pompes guerrières, mais ici hors de propos.

Ainsi, s'il existe entre ces deux œuvres, l'estampe italienne et la tenture flamande, de profondes différences, une commune idée directrice, du moins, domine ces compositions consacrées à l'apothéose de la même héroïne. Les deux artistes, dans ce but, ont rassemblé les éléments principaux, le cortège et le char, de ces triomphes traditionnels dans l'Art du xve et du xvie siècles, de la France, de l'Italie, des Pays du Nord.

1. — Cf. Vte Henri Delaborde : *La gravure en Italie avant Marc-Antoine* (1452-1505). Paris, Librairie de l'Art, 1884, p. 242. L'« Hypnerotomachia Poliphili » de Francesco Colonna a été publié par Alde Manuce, à Venise, en Décembre 1499.

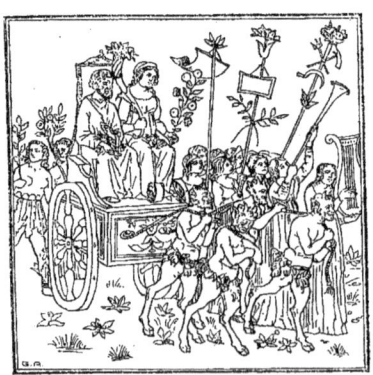

Le Triomphe de Vertumne et de Pomone.
Venise 1499.

LE TRIOMPHE DE POMONE
(partie droite).

LES TRIOMPHES

AU XV^e ET AU XVI^e SIÈCLE

I

L' IDÉAL du xiii° siècle avait été « le Saint », celui du xv° fut « le Héros »¹. Bien des raisons de cette transformation, dont l'Italie est le berceau, peuvent être invoquées. Les souvenirs d'une antiquité glorieuse se mêlent, dans ce culte héroïque, aux traditions chrétiennes ; les Grâces sourient aux Vertus et la pourpre de l'Impérator Romain s'unit à celle des Princes de l'Eglise. Humanistes, seigneurs, artistes, confondent leur admiration pour ces cortèges somptueux, tout imprégnés d'esprit classique. Les humanistes guident le goût des princes, les princes demandent aux artistes de célébrer leurs victoires ou de fixer le souvenir de fêtes brillantes. Les artistes, à leur tour, vont puiser leur inspiration dans les œuvres de poètes comme Dante et Pétrarque, de théologiens comme Savonarole ou même d'astrologues. Certains enfin empruntent à la vie des héros de Rome ou aux fables de la mythologie les éléments de leurs pompeuses décorations. Nous retrouverons ces sources diverses, tantôt distinctes, parfois confondues, dans des œuvres complexes — complexes comme la vie — et dont un classement rigide ne saurait être qu'artificiel.

Ces productions, littéraires ou plastiques, répandues ou copiées² dans les divers pays où pénètre la « Renaissance », y provoquent une abondante flo-

1. — E. MALE : *L'Art religieux de la fin du Moyen Age en France*. Paris, Colin, 1908, p. 296. Voir tout le chapitre où M. Mâle étudie principalement les triomphes d'inspiration religieuse (pp. 296-312).

2. — Les artistes du xv° et du xvi° siècle prenaient sans scrupule leur bien où ils le trouvaient ; nombreux sont les emprunts ainsi effectués, même par les plus grands maîtres. — Cf. *Mantegna*. Paris, Hachette, 1911. (*Les Classiques de l'Art*), p. XXVII : Raphaël s'inspire dans l'ensevelissement du Christ d'une estampe de Mantegna. — V^{te} H. DELABORDE : *La gravure en Italie avant Marc-Antoine*. Op. cit., p. 248 : Une estampe des Métamorphoses d'Ovide (Venise 1497) est la reproduction d'une gravure de l'Ecole de Mantegna. — *Mantegna*, op. cit., et ANDRÉ MICHEL, op. cit., V ; 1, p. 376 : Dürer, de son côté, copie cette estampe dans les

raison d'œuvres sacrées ou profanes, d'inspiration chrétienne, historique ou mythologique, selon le modèle choisi ; la peinture, la sculpture, les arts mineurs sont également influencés par ce nouvel Idéal d'Art dont nous allons — spectateurs de ce cortège vraiment triomphal — voir les manifestations défiler devant nous en théories pleines d'éclat.

Parmi les sources poétiques, les œuvres de Dante (1265-1321) et de Pétrarque (1304-1374) occupent le premier rang.

Dans le « Purgatorio », Dante mêlant les réminiscences classiques aux visions apocalyptiques, nous décrit un char triomphal « à deux roues, que tire un griffon[1], char brillant comme celui du soleil et tel que Rome n'en vit point de comparable aux triomphes de Scipion et d'Auguste »[2]. Béatrix y trône couronnée, drapée « sous un manteau vert, dans un vêtement flamboyant »[3].

En dehors des gravures, parfois remarquables, des diverses éditions de la Divine Comédie, au cours du xve et du xvie siècle[4], je ne connais pas d'œuvre directement inspirée par le triomphe de Béatrix, mais on sait quelle profonde influence Dante — ainsi que Savonarole — exerça sur la pensée de Michel-Ange[5].

Pétrarque, après avoir célébré le Triomphe de l'Amour qu'il nous montre traîné « sur son char comme un chef vainqueur et glorieux »[6], nous conduit

Effets de la Jalousie. — ANDRÉ MICHEL, op. cit., V ; 1, p. 405, et BOUCHOT : *Le Livre*. Paris, Quantin, p. 88 et fig. p. 89 : L'œuvre de Dürer est à son tour utilisée par les disciples de Mantegna et certaines de ses gravures reproduites (ainsi que celles de Martin Schongauer) dans les estampes en pleine page des Heures d'Antoine Vérard et de Simon Vostre. — E. MALE, op. cit., p. 489, sqq. : Les figures de l'Apocalypse de Dürer se rencontrent dans plusieurs ouvrages français. — Parfois la copie de ces gravures va jusqu'à la contre-façon. Cf. A. MICHEL, op. cit., V ; 1, p. 406 : Les démélés de Dürer et de Marc-Antoine en sont la preuve.

1. — Lo spazio dentro à lor quattro contenne — Un carro in su due rote trionfale ; — Ch'al collo d'un griffon tirato venne ; (Purgatorio, XXIX).

2. — Non che Roma di carro cosi bello — Rallegrasse Affricano, o vero Augusto ; — Ma quel del sol saria pover con ello. (Purgatorio XXIX).

3. — Sovra candido vel, cinta d'oliva, — Donna m'apparue sotto verde manto, — Vestita di color di flamma viva. (Purgatorio XXX).

4. — Cf. BOUCHOT : *Le Livre*, op. cit. Des éditions des œuvres de Dante paraissent à Florence, chez Niccolo di Lorenzo, en 1481, avec des vignettes en creux de Baccio Baldini, p. 66 ; à Brescia, chez Bonino de Bonini, en 1487, p. 70 ; chez Pierre de Crémone, dit le Véronèse, le 18 novembre 1491, avec une gravure par chant (les premières de ces gravures paraissent empruntées à Botticelli), p. 68 ; en France, à Lyon, chez Guillaume Rouille en 1552.

5. — A. MICHEL, op. cit., IV ; 1, p. 220.

6. — Vidi un vittorioso e summo duce — Pur com'un di color, che in campidoglio — Trionfal, carro a gran gloria conduce. (Triumphus Amoris, C. 1, vers 13-15). — Cf. P. DE NOLHAC : *Pétrarque et l'Humanisme*. Op. cit., II, p. 62. — Parmi les éditions de Pétrarque, il faut citer celle de 1501, chez Alde Manuce, dont les caractères italiques sont copiés, dit-on, sur l'écriture penchée du poète. — « Li sonetti, canzone et triumphi del Petrarcha. In Venegia, impressi nel anno 1513,... per opera di Meser Bernardino Stagnino » (avec des gravures), sont également remarquables.

à travers les triomphes de la Chasteté, de la Mort, de la Renommée, et du Temps au Triomphe de Dieu.

C'est en 1472 que paraît le « Triumphus Crucis » de Savonarole (1452-1498). Le célèbre Dominicain, dont la parole enflammée eut tant d'action sur les artistes de son temps et notamment sur Botticelli et Michel-Ange[1], y célèbre la victoire du Christianisme et le Triomphe du Christ. Il nous montre sur le char, « en même temps que la victime, le calice et des vases contenant de l'eau, du vin, de l'huile, du baume » et ajoute : « Plus bas que le Christ, que sa mère soit assise »[2].

Il convient de citer, dans un ordre d'idées tout différent, un « Trionfo di Fortuna », en 1527[3], et la série des gravures sur les « Planètes », aux légendes astrologiques, tantôt attribuées à Baccio Baldini[4] et tantôt à l'atelier de Finiguerra[5]. Nous verrons quelle fut la fortune de ces planches, à propos des Triomphes mythologiques.

Mais ces triomphes littéraires ne parlent qu'à l'imagination d'une élite ; les Princes se chargent d'en présenter de vivantes reconstitutions à ces foules méridionales toujours avides de spectacles somptueux. Alphonse d'Aragon, ce roi humaniste, fait son entrée à Naples par la brèche ; Jules II, en 1511, renouvelle cet exploit à la Mirandole, tandis que Laurent de Médicis, dès 1491, fait évoluer, dans les rues de Florence, le cortège triomphal de Paul-Émile, selon le récit de Plutarque[6].

Puis, désirant garder un souvenir durable de cette pompe éphémère ou se parer, à peu de frais, des reflets d'une gloire que leurs ressources ne leur permettent point d'acquérir au prix de coûteuses conquêtes, ces princes demandent aux artistes de les hisser sur le char triomphal des vainqueurs romains. Plusieurs œuvres ont ainsi pris naissance et sont parvenues jusqu'à nous.

C'est tout d'abord l'*Arc de Triomphe* élevé à Naples en l'honneur d'Al-

1. — A. Michel : Op. cit., III ; 2, pp. 689 et 690 — IV ; 1, p. 220.
2. — E. Male : Op. cit., p. 301, et *Triumphus Crucis*, ch. II. — Plusieurs éditions du « Triumphus Crucis » ont paru à Florence dès la fin du XVe siècle ; l'une est datée de 1497. Une traduction italienne est attribuée à Savonarole lui-même. Une traduction française paraît au XVIe siècle.
3. — Par Agostino da Portese à Ferrare. — H. Bouchot : *Le Livre*. Op. cit., p. 113.
4. — Vte Delaborde : *La gravure en Italie*. Op. cit., pp. 32-35.
5. — André Michel : Op. cit., V ; 1, p. 394.
6. — E. Male : Op. cit., p. 297.

phonse d'Aragon[1]. Projeté en 1443, il a été commencé en 1452, peut-être sur les dessins d'Alberti. Isaïe de Pise, Francesco Laurana et Pietro da Milano ont contribué à son édification. Enserré entre deux grosses tours, il nous présente, en une série de scènes imitées des bas-reliefs antiques, Alphonse trônant sur le char, au milieu de ses troupes victorieuses.

En l'honneur de ce même prince, Pisanello, vers 1450[2], modèle au revers d'une médaille un quadrige d'apparat que conduit un guerrier céleste. Un autre quadrige triomphal s'ébranle au revers de la médaille d'Alphonse d'Este[3], datée de 1492 et fondue par Niccolo Fiorentino (1430-1514).

Lorenzo Costa (+ 1535) et Léo Bruno peignent le *Triomphe de Jean-François de Gonzague entouré de ses capitaines,* dans ce palais de la Pusterla, à Mantoue, que Mantegna, ainsi qu'on le verra plus loin, avait si magnifiquement décoré ; l'œuvre est aujourd'hui à Tæplitz (Bohême)[4].

Dans le tombeau de Gaston de Foix, commandé en 1515 par François Ier à Agostino Busti, dit « il Bambaja » (+ 1548), l'artiste représente, à côté du gisant « presqu'heureux dans la mort au souvenir de ses victoires », une série de bas-reliefs triomphaux très maniérés. Les Musées de Milan, Turin, Londres et Madrid se sont partagés les débris de ces sculptures inachevées et mutilées[5].

En France, nous retrouvons la même idée exprimée dans les bas-reliefs du tombeau de Louis XII. L'œuvre, due aux Juste — au moins en partie — a été terminée en 1531. Nous voyons dans ces bas-reliefs Louis XII faisant à Milan une entrée triomphale dans un décor « à l'antique » de pure fantaisie[6].

En Allemagne enfin, le même programme a été imposé, en 1518, à Albrecht Dürer chargé, avec plusieurs artistes d'Augsbourg et de Nüremberg, de graver, en l'honneur de l'empereur Maximilien, de gigantesques allégories : une *Porte d'honneur* et une *Marche triomphale*. Chose curieuse, les Vertus qui conduisent le char impérial ont emprunté leur allure souple aux Muses dansantes de Mantegna[7].

Nous allons maintenant examiner les œuvres inspirées par Pétrarque et Savonarole, réservant pour la fin les représentations triomphales tirées des épisodes de l'histoire ancienne et de la mythologie.

1. — Cf. ANDRÉ MICHEL : Op. cit., III ; 2, fig. p. 491, texte p. 492, sqq.
2. — Id. IV ; 1, p. 147.
3. — Id. IV ; 1, p. 163.
4. — CH. YRIARTE : *Mantegna*. Paris, J. Rothschild, 1901 : Les Triomphes, p. 83, sqq.
5. — ANDRÉ MICHEL : Op. cit., IV ; 1, pp. 186-187.
6. — ANDRÉ MICHEL : IV ; 2, pp. 632-633.
7. — Id. V ; 1, p. 55. — Voir dans GEORGES HIRTH : *Album de la Renaissance*. Op. cit., les planches 71 à 78.

C'est à Florence, dans les gravures de la deuxième moitié du xve siècle, qu'apparaissent, pour la première fois semble-t-il, les traductions graphiques des *Triomphes de Pétrarque*[1]. On en connaît deux séries : la première, très fine[2], décèle un travail d'orfèvre et peut être datée approximativement des années 1450-1480. La facture de la seconde série[3] est plus ample et plus étoffée.

Nous savons qu'en 1501, Mantegna exécutait, pour le théâtre de Mantoue, une toile de fond représentant les *Triomphes de Pétrarque*[4]. L'œuvre a disparu, mais l'ancienne Pinacothèque de Munich abrite, d'après Mantegna ou exécutés par ses élèves, les *Triomphes de l'Amour, de la Chasteté, de la Mort, de la Gloire* et *de Dieu le Père*[5].

Le Louvre, de son côté, possède deux bas-reliefs en bronze d'Andréa Briosco, dit Riccio (1470-1532), représentant le *Triomphe de l'Amour* et celui *de la Mort*[6].

On peut également considérer comme l'écho lointain des chants de Pétrarque certains passages et certaines estampes de l'« Hypnerotomachia Poliphili ». Dans les éditions successives de ce livre[7] nous trouvons en effet, outre le triomphe de *Vertumne et de Pomone* déjà signalé, plusieurs *triomphes de l'Amour*[8].

Le « Triumphus Crucis » de Savonarole a été maintes fois mis à contribution par les artistes. Si nous ne connaissons plus que par une mention de Vasari[9]

1. — Cf. *Revue de l'Art ancien et moderne*, XX, 1906, p. 84. VENTURI : *Les Triomphes de Pétrarque dans l'art représentatif.*

2. — BARTSCH : *Le peintre graveur*, XIII, 116, 12, 17, et ANDRÉ MICHEL : Op. cit., V ; 1, p. 394.

3. — PASSAVANT : *Le peintre graveur*, V, 71-72. — ANDRÉ MICHEL : Op. et loc. cit. — DELABORDE : *La gravure en Italie*. Op. cit., p. 81, sqq.

4. — CH. YRIARTE : *Mantegna*. Op. cit., p. 252. — *Mantegna* : Hachette. Op. cit., pp. XXVI et 173.

5. — *Mantegna* : Hachette. Op. cit., p. 173 et planches.

6. — *Musée du Louvre. Catalogue sommaire des sculptures du Moyen Age, de la Renaissance et des Temps Modernes*, p. 48.

7. — Outre l'édition de Décembre 1499, chez Alde Manuce, déjà signalée, il a paru à Venise une édition de « La Hypnerotomachia di Poliphilio, in casa de figlioli di Aldo », en 1545. En France, Jacques Kerver donne la traduction de Jacques Gohory, revue par Jean Martin, en 1546, avec des figures attribuées successivement à Jean Goujon et à Jean Cousin. — Cf. H. BOUCHOT : *Le Livre*. Op. cit., p. 135, et ANDRÉ MICHEL : Op. cit., V ; 1, p. 418. — D'autres éditions ou réimpressions paraissent en France en 1554, 1561, 1600 et 1657. — Au sujet des gravures de l'Hypnerotomachia, voir Benjamin Fillon, *Gazette des Beaux-Arts*, 1879. — DELABORDE: *La gravure en Italie*. Op. cit., p. 235, sqq. — ANDRÉ MICHEL : Op. cit., V ; 1, p. 391.

8. — Pour les figures du triomphe de l'Amour, cf. Édition italienne. — BOUCHOT : *Le Livre*. Op. cit., p. 69. — Éditions françaises. — L. ROSENTHAL : *La Gravure*. Paris, H. Laurens, p. 167. — A. DE LOSTALOT : *Les Procédés de la gravure*. Paris, Quantin, planches, pp. 16 et 17.

9. — G. VASARI : *Le Vite*, Édition Milanesi, III ; p. 317. — MALE : Op. cit., p. 299.

la gravure du *Triomphe de la Foi,* due au burin de Sandro Botticelli, nous possédons du moins la suite pompeuse consacrée par le Titien à ce même sujet, — en 1508, selon l'auteur des « Vite »[1]. Ce dessin a été gravé par Niccolo Boldrini, Andréa Andréani et plus tard Théodore de Bry[1]. Nous y voyons les Héros de l'Ancien et du Nouveau Testament entourer le char du Christ, traîné par les quatre animaux symboliques, tandis que les Pères de l'Église poussent vigoureusement aux roues.

Une de ces gravures d'après le Titien a été copiée, en camaïeu, sur un vitrail de la Collégiale de Brou (Ain). Dans ce même vitrail représentant l'Assomption de la Vierge, une œuvre de Dürer, l'estampe du tableau de Jacob Heller, a été habillée de couleurs éclatantes.

Nous connaissons, par des pièces d'Archives, les détails de l'exécution de cette verrière[3]. Le carton en a été envoyé de Bruxelles, mais exécuté, en 1528, en France, car les vitraux de Brou ont été ouvrés par un atelier lyonnais, sous la direction de Jean Brachon, Jean Orquois et Antoine Noisin[4].

L'inspiration du « Triumphus Crucis » se retrouve encore à Rouen, dans un vitrail de Saint-Patrice, représentant le *Triomphe du Christ,* et postérieur probablement à 1560[5], et dans une gravure de Jérôme Cock (1510-1570)[6].

C'est encore à l'influence de l'œuvre de Savonarole que nous devons attribuer les *Triomphes de la Vierge.* Ce *Triomphe de la Vierge* est représenté, vers 1515 ou 1520, — en même temps que les *Triomphes d'Adam et d'Ève et du Péché,* — dans le célèbre « Vitrail des chars » de l'Église Saint-Vincent, à Rouen[7]. Les Vertus attelées au char de la Vierge s'apparentent aux Muses du Parnasse, de Mantegna et aux Vertus de Dürer dans la *Marche triomphale de l'Empereur Maximilien.* Le succès de cette verrière a été considérable. A Rouen même, elle a été copiée à l'Église Saint-Nicolas et un bourgeois en a fait peindre chez lui la composition[8].

Geoffroy Tory, à son tour, orne en 1542, des Heures de la Vierge, d'un Triomphe analogue[9], que reproduit, dès 1553, une verrière de Conches (Eure)[10].

1. — MALE : Op. cit., p. 299.
2. — VICTOR NODET : *L'Église de Brou.* Paris, H. Laurens, pp. 80-82.
3. — ANDRÉ MICHEL : Op. cit., V ; 1, p. 405. — MALE : Op. cit., p. 300. — VICTOR NODET : Op. cit., p. 80-83 et planche.
4. — ANDRÉ MICHEL : Op. cit., IV ; 2, p. 807. — NODET : Op. cit., pp. 77 et 82.
5. — MALE : Op. cit., p. 300, sqq.
6. — Id., p. 303.
7. — Id., pp. 307-311. — ANDRÉ MICHEL : Op. cit., IV ; 2, pp. 796-797.
8. — MALE : Op. cit., p. 310.
9. — Id., p. 305, sqq.
10. — *Bulletin Monumental.* Abbé BOUILLET. Tome LIV, p. 289, sqq.

Mantegna, nous l'avons vu, a peint une suite de Triomphes inspirés de Pétrarque et aujourd'hui disparus; c'est à l'antiquité seule — que son génie reconstitue et avec quelle force ! — qu'il emprunte les éléments de son *Triomphe de Jules César*. Vraisemblablement commencées en 1483, ces toiles viennent en 1491 décorer la salle qui leur était réservée dans le Palais de la Pusterla à Mantoue[1]. Leur fortune a été singulière ; elles ont été acquises en 1630 par Charles Ier d'Angleterre et occupent maintenant, mais très restaurées, une galerie d'Hampton Court[2].

Le *Triomphe de Jules César* forme une frise, « une frise superbe de 27 mètres de longueur sur trois environ de hauteur. Les neuf toiles qui le composent sont peintes en détrempe ; à demi effacées par le temps et décolorées, elles sont comme une apparition du monde romain, évoqué tout entier en une imposante théorie. C'est chauve et ridé, César, couronné par la Victoire et trônant sur un char ; viennent des soldats, des trophées, des dépouilles opimes, des vases, des candélabres, des aigles, des rois captifs, des éléphants de guerre, des taureaux qu'on va sacrifier. Matrones en larmes, enfants, vieillards, rien ne manque à ce cortège d'un peuple en fête ; on dirait d'une procession se déroulant sur les arcs de triomphes d'un Titus ou d'un Constantin[3] ».

Mantegna a également gravé lui-même plusieurs de ses compositions du *Triomphe de César,* gravures dont ses élèves, puis Andréani en 1599, reproduisent et augmentent la série[4].

En France, nous trouvons un *Triomphe de César* blotti dans les marges des Heures de la Vierge, imprimées en 1508 par Simon Vostre[5], et un second, peint à Gisors, au XVIe siècle, dans une maison maintenant démolie[6].

Une des dernières œuvres de Mantegna est consacrée au *Triomphe de Scipion*. Cette composition, en camaïeu imitant le bas-relief et exécutée en 1506, sur toile et « a tempera », est aujourd'hui à la National Gallery[7]. « Le choix du sujet a été inspiré à l'artiste par Francesco Cornaro, cardinal vénitien, qui avait

1. — *Mantegna* : Ch. Yriarte, op. cit., p. 77, sqq. — Id., Hachette, op. cit., pp. XXIII et XXVI, sqq.
2. — André Michel : Op. cit., III ; 2, p. 732.
3. — *Mantegna* : Hachette. Op. cit., p. XXIII. Cf. les planches 50-58.
4. — Les gravures d'Andréani ont paru sous le titre : « Tabulæ triumphi Cæsaris, olim nutu excelsi Francisci Gonzagæ, inclitæ urbis Mantuæ,..., ab Andrea Mantinea Mantuano. » Cf. Delaborde : *La gravure en Italie.* Op. cit., p. 99-104, et pp. 97-101-105.—Id. : *La Gravure.* Paris, Quantin, p. 78, sqq. — *Mantegna* : Hachette. Op. cit., p. XXXVI. — G. Hirth : *Album de la Renaissance*. Op. cit., pl. 59 et 195.
5. — Male : Op. cit., p. 297.
6. — Id., id.
7. — André Michel : Op. cit., III ; 2, p. 736. — Yriarte : Op. cit., p. 165.

la prétention d'appartenir à la gens Cornelia. » Ici, Scipion ne trône pas sur un char. Choisi comme le plus digne par le peuple et le Sénat de Rome, « il reçoit l'image de la Mère des Dieux, pour la placer au rang des Divinités reconnues de l'État[1] ». Marc-Antoine a gravé le même sujet d'après un dessin de Peruzzi[2].

Citons, pour terminer, un *Triomphe de Paul Émile* gravé par un anonyme florentin au XVe siècle[3], le *Triomphe de David*, peint par Raphaël en 1519 dans les Loges du Vatican[4], le *Triomphe de Titus et de Vespasien*, de Jules Romain, qu'abrite maintenant le Louvre[5].

Avec *les Planètes*, nous abordons les sujets mythologiques. Les gravures de Baccio Baldini, exécutées vers 1480, nous représentent chaque Planète, sous les traits d'une Divinité, parcourant sur un char triomphal les célestes espaces, tandis qu'ici-bas évolue la foule de ses tributaires[6]. Ces gravures ont directement influencé les fresques du Cambio de Pérouse[7], attribuées au Pérugin et celles des Appartements Borgia au Vatican[8]. Agostino di Duccio en a donné une interprétation plus libre dans les bas-reliefs du Temple des Malatesta, à Rimini[9].

En Allemagne, le souvenir de Baccio Baldini est sensible encore dans les œuvres de Hans Sebald Beham et les livres d'astrologie[10]; en France par contre, les gravures populaires ont simplifié et déformé les élégantes effigies de l'artiste italien : *les Planètes* ont abandonné leurs chars aux attelages symboliques[11].

Ce sont des compositions analogues à celles de Baccio Baldini que l'on rencontre au Palais Schifanoïa (Sans Souci) à Ferrare[12]; mais au lieu de Planètes, Cosimo Tura († 1495) et Francesco Cossa († vers 1480) nous montrent, en de petits sujets peints vers 1470, les Dieux de l'Olympe : Minerve,

1. — *Mantegna* : Hachette. Op. cit., p. XLVIII.
2. — BARTSCH : Op. cit., p. 213. — ANDRÉ MICHEL : Op. cit., V ; 1, p. 406.
3. — DELABORDE : *La gravure en Italie*. Op. cit., pl. hors texte.
4. — *Raphaël* : Hachette. (*Les Classiques de l'Art*), 1909, p. 188.
5. — JEAN GUIFFREY : *Le Musée du Louvre ; Les Peintures*. Paris, Laurens, 1909, p. 121.
6. — MALE : Op. cit., pp. 320-321. — DELABORDE : *La gravure en Italie*. Op. cit., pp. 32-35.
7. — MALE : Op. cit., p. 322.
8. — Id., id.
9. — ANDRÉ MICHEL : Op. cit., IV ; 1, pp. 93-94.
10. — MALE : Op. cit., pp. 322-3.
11. — MALE : Op. cit., id. — Léonard Limosin, dans quelques émaux — Charles IX en Mars, Henri III (?) en Jupiter — reste fidèle à la tradition italienne. — Cf. L. BOURDERY et E. LACHENAUD : *Léonard Limosin, Peintre de Portraits*. Paris, L. H. May, 1897, p. 81 et p. 224, sqq. — D'autres émaux du maître représentent des triomphes mythologiques.
12. — ANDRÉ MICHEL : Op. cit., III ; 2, p. 736, sqq.

Vénus, Apollon, Mercure, Jupiter, Cérès et Vulcain, dominant des scènes de la Vie de la Cour.

En France et en Allemagne, les graveurs multiplient ces triomphes païens. Jacques Androuet du Cerceau dessine une suite de fonds de coupes représentant les *Triomphes de Diane*, de *Bacchus*, *d'Amphitrite*[1]. Le Champfleury de Geoffroy Tory, tout plein d'ingénieuses trouvailles, renferme un *Triomphe d'Apollon* où les Muses et les Vertus accompagnent le char du Dieu, que suivent, enchaînés, Bacchus, Cérès et Vénus[2]. Théodore de Bry grave un *Triomphe des Saisons* et Virgile Solis un *Triomphe des Mois* et un *Triomphe de la Musique* : la mythologie cède ici la place à l'allégorie et la Fable à la fantaisie[3].

II

L es pompes triomphales, permettant de mettre en valeur les ressources décoratives de la tapisserie, devaient séduire les auteurs de cartons, fournisseurs des ateliers de haute et de basse lice. Aussi, les Triomphes tissés — nombreux et remarquables — m'ont-ils paru mériter une étude particulière. Nous allons donc retrouver, traduits en suites de tentures revêtues de brillantes couleurs, la plupart des sujets que nous avons déjà rencontrés.

Bien qu'elle ne contienne point un Triomphe proprement dit, il convient de dire quelques mots d'une suite gardée au château de Pau et ayant pour sujet l'*Histoire de Saint-Jean-Baptiste*. Nous y voyons le chef du Saint reçu en grande pompe par l'Empereur de Constantinople, aux portes de la Ville. Un riche cortège accompagne le précieux reliquaire déposé dans un char à dais, traîné par deux chevaux qu'excite un robuste postillon. Cette tapisserie flamande, qui passe pour avoir jadis appartenu à Henri IV, est attribuée au xv^e siècle[4]. Peut-être conviendrait-il de la rajeunir quelque peu et de la faire remonter seulement aux premières années du xvi^e siècle.

1. — Cf. HAVARD : *Dictionnaire de l'Ameublement et de la Décoration*. Op. cit., I ; 966.
2. — MALE : Op. cit., p. 305.
3. — On peut rattacher à cette série les « Triomphes de la Richesse » et « de la Pauvreté » de H. Holbein. — Cf. *Hist. génér. Tapisserie*. Op. cit., Allemagne, p. 9 et fig. ; A. ALEXANDRE : *Histoire populaire de la Peinture*. Paris, H. Laurens, Ecole Allemande, p. 87.
4. — Cf. *Album de l'Exposition rétrospective du Château de Pau*. Pau, Garet, 1892, p. 30 et pl. XIII. — Comparer les scènes des clôtures du chœur de la cathédrale d'Amiens représentant l'Histoire de S^t-Jean-Baptiste (1531). — Cf. ANDRÉ MICHEL : Op. cit., IV ; 2, pp. 634-5 et les ouvrages de M. G. DURAND sur la *Cathédrale d'Amiens*. Amiens, 1901-4.

Si je n'ai pu trouver trace des triomphes tissés, inspirés de Dante ou de Savonarole, il existe par contre plusieurs séries des *Triomphes de Pétrarque* sorties des fabriques italiennes, flamandes et anglaises.

Laurent le Magnifique possédait dans sa nombreuse collection un *Triomphe de la Renommée* et un *Triomphe de l'Amour*[1] ; le cardinal Hippolyte d'Este, des *Triomphes de Pétrarque* en huit pièces et un *Triomphe de la Mort*[2]. Enfin, selon une mention de catalogue, Léonard de Vinci lui-même aurait fourni les cartons d'une suite de ces triomphes en huit pièces[3].

En Flandre, nous voyons les *Triomphes de Pétrarque* figurer au nombre des tentures vendues par Martin Reymbouts aux gouverneurs des Pays-Bas[4] et M. Guiffrey signale, chez un amateur, une tapisserie flamande du début du xvi° siècle, sur ce même sujet[5].

Enfin, un *Triomphe de Pétrarque,* en six pièces, est mentionné dans le Catalogue des Tapisseries Royales — rédigé avant 1681 sur les ordres de Louis XIV — comme provenant de l'atelier anglais de Mortlake[6].

On a quelques raisons de croire que le *Triomphe de Jules César* de Mantegna a été utilisé comme modèle par l'atelier de haute lice de Mantoue[7]. En tout cas, un *Triomphe de César* figure dans les bordures en camaïeu d'une tapisserie italienne du xv° siècle, conservée à Florence. La *Présentation de la tête de Pompée à César* possède ainsi la plus ancienne bordure historiée qui nous soit parvenue[8].

En 1510, à Tournai, l'empereur Maximilien achète à Arnould Poissonnier un *Triomphe de César* en 8 pièces[9] ; en France les comptes de François 1ᵉʳ nous montrent l'atelier de Fontainebleau occupé à rentraire une chambre de tapisserie, en cinq pièces, représentant l'*Histoire de Jules César* et dont on ignore la provenance[10].

1. — *Hist. génér. Tapisserie.* Op. cit., Italie, p. 16.
2. — Id., p. 60.
3. — Catalogue des tapisseries du Prince L. Odelscalchi : *Hist. génér. Tapisserie.* Op. cit., Italie, p. 16.
4. — *Hist. Tapisserie.* Op. cit., p. 271. — Cf. Les Histoires de Pomone.
5. — Cette tapisserie, selon M. Guiffrey, appartient à M. Lowengard : *Hist. Tapisserie.* Op. cit., p. 158.
6. — Id., p. 327.
7. — Id., p. 101. — *La Tapisserie.* Op. cit., p. 164.
8. — *Hist. génér. Tapisserie.* Op. cit., Italie, p. 15. Frontispice et planche. — *La Tapisserie.* Op. cit., pp. 170 et 171.
9. — *Hist. Tapisserie.* Op. cit., p. 91.
10. — *Hist. génér. Tapisserie.* Op. cit., France, p. 75.

Les épisodes glorieux de l'antiquité ont encore inspiré plusieurs ensembles justement célèbres : les *Histoires de Scipion*, l'*Histoire de Constantin* connue sous le nom : les *Fruits de la Guerre* et l'*Histoire de Mausole et d'Artemise*.

On trouve maintes fois mentionnés dans les écrits du xvi° siècle la *Grande Histoire de Scipion*, la *Petite Histoire de Scipion*, les *Victoires de Scipion l'Africain*, le *Triomphe de Scipion*. Ces tentures diverses paraissent devoir être rattachées à deux suites : la *Grande Histoire de Scipion* en vingt-deux pièces et la *Petite Histoire de Scipion* en dix pièces. Les cartons de la Grande Histoire ont été composés par Jules Romain, peut-être sur la demande de François Ier [1]. Si l'on en croit Félibien, la série en aurait été complétée par les soins d'Henri II représenté dans les nouvelles tentures sous les traits du héros romain [2]. Les « patrons » de la Petite Histoire, attribués parfois à Jules Romain ou à ses élèves [3], doivent plus vraisemblablement être donnés au Primatice [4]. Une tenture de la Petite et neuf de la Grande Histoire sont consacrées aux triomphes du vainqueur de Carthage [5].

Jules Romain a peut-être encore fourni les cartons de tapisseries d'autres *Triomphes de Scipion* aux ateliers de Ferrare [6].

Les suites de Scipion ont connu une brillante fortune : En France, au Camp du Drap d'or, quatre pièces des *Victoires de Scipion l'Africain*, tissées d'or et de soie, éclipsent toutes leurs rivales, selon l'aveu des contemporains. A l'entrevue de Bayonne, un *Triomphe de Scipion* transporte d'admiration Brantôme qui nous apprend que cette somptueuse tenture a coûté « 22.000 escus » et qui ajoute : « Aujourd'huy on ne l'auroit pas pour 5o.000, comme j'ay ouy dire, car elle est toute relevée d'or et de soye, et la mieux historiée, et les personnages mieux faicts qu'on eust sceu voir.... Aussy, estoit-ce un chef-d'œuvre de Flandres.... Quant à moy, je puis dire que c'est la plus belle tapisserie que j'aye jamais veue.... » [7].

En Italie, même succès éclatant. Tandis qu'en 1571, lors de l'entrée triom-

1. — *Hist. génér. Tapisserie*. Op. cit., Italie, p. 31.
2. — Id., id.
3. — *La Tapisserie*. Op. cit., p. 206.
4. — « A Francisque de Primadecis, dit Boulongne, peintre besoignant à ouvrages de stuc et valet de chambre du roi, 200 escuz d'or soleil, pour un voïage qu'il va faire en Flandres porter un petit patron de Scipion l'Africain pour la tapisserie que le roi fait faire à Bruxelles et en rapporter le grand patron de ladite histoire. 17 Janvier 1533. » — *Archives nationales*, J. 960, n° 11, p. 14. Texte cité dans l'*Hist. génér. Tapisserie*. Op. cit., France, p. 74. — Cf. *La Tapisserie*. Op. cit., p. 239.
5. — *Hist. génér. Tapisserie*. Op. cit., Italie, pp. 32-33.
6. — *Hist. Tapisserie*. Op. cit., p. 228.
7. — Brantôme : *Vie des grands Capitaines*. Édition du Panthéon littéraire, I, p. 255. — *La Tapisserie*. Op. cit., pp. 177-178. — *Hist. génér. Tapisserie*, France, p. 80, sqq.

phale à Rome de Marc-Antoine Colonna, l'un des vainqueurs de Lépante, l'*Histoire de Scipion* s'étend dans la nef de l'Ara Cœli, « au-dessous de guirlandes de fleurs naturelles, alternant avec les armoiries des membres du Sacré Collège »[1], princes et amateurs se disputent ces brillantes compositions. Le Cardinal Hippolyte d'Este s'énorgueillit de posséder dans sa galerie une *Histoire de Scipion* en douze pièces[2] et une autre histoire, en sept pièces, est vendue, en 1604 à Florence, la somme, considérable pour l'époque, de 2.648 écus[3].

Les cartons des *Fruits de la guerre,* en huit pièces, exécutés vers 1530, et dus à Jules Romain[4], nous montrent, après une guerre victorieuse, l'Empereur Constantin ramené sur un char triomphal, précédé de trophées et de captifs, aux applaudissements de la foule[5]. Cette suite a été mise plusieurs fois sur les métiers des artisans bruxellois. Jean Baudouyn la tisse en 1547 pour Don Ferrente Gonzaga[6] et un autre atelier, au milieu du xvie siècle, la vend au Duc Maximilien II[7].

L'*Histoire de Mausole et d'Artémise,* la dernière venue, est une pompeuse suite d'allégories — parfois un peu vides — en l'honneur de Catherine de Médicis[8]. A côté du *Triomphe de la Reine,* dont le char, traîné par deux éléphants, est entouré d'une troupe de captifs, nous voyons défiler les poétiques cortèges du char des Arts, attelé de rhinocéros, et du char des Muses dont les licornes vont grand train. Apollon, la lyre en mains, domine le chœur des filles de Mnémosyne[9]. Antoine Caron (+ 1598)[10] et Henri Lerambert (+ 1610) ont exécuté ces cartons, sous l'impérieuse influence de Jules Romain, pour la fabrique installée par Henri II, dans l'Hôpital de la Trinité, à Paris. Ces tentures ont été également fort goûtées par nos aïeux ; les commandes successives en sont le témoignage. A partir de 1570 et jusqu'en 1660, on en tisse de nombreuses séries, quelques-unes en dix ou quinze pièces[11].

1. — *La Tapisserie.* Op. cit., p. 179.
2. — *Hist. génér. Tapisserie.* Op. cit., Italie, p. 60.
3. — Id., p. 69.
4. — *Hist. Tapisserie.* Op. cit., pp. 183 et 184.
5. — Id., p. 183. — Cf. la figure dans *La Tapisserie.* Op. cit., p. 207.
6. — *Archivio storico dell' Arte.* 1889, p. 252, et *La Tapisserie,* op. cit., p. 206.
7. — *Hist. Tapisserie.* Op. cit., p. 334. — *Hist. génér. Tapisserie.* Op. cit., Allemagne, p. 16.
8. — *La Tapisserie.* Op. cit., p. 242, sqq. — *Hist. génér. Tapisserie.* Op. cit., France, pp. 92 à 98.
9. — Cf. les figures de ce char : *La Tapisserie.* Op. cit., p. 243. — *Hist. générale Tapisserie,* planche.
10. — Trente-neuf compositions à la sépia de l'Histoire d'Artémise, conservées au Cabinet des Estampes, sont données à Caron. Une autre série de dessins attribués au même artiste est consacrée à des triomphes. — ALPHONSE GERMAIN : *Les Clouet.* Paris, Henri Laurens, p. 100. — Pour le détail de ces 39 sujets, voir *Hist. génér. Tapisserie,* op. cit., France, p. 95.
11. — *La Tapisserie.* Op. cit., p. 244.

Nous ne rencontrons plus ces chars enguirlandés, ces prisonniers, ces trophées, ces pompeux cortèges dans les *Triomphes des Dieux*. Les plus célèbres, attribués sans preuve à Mantegna et rajeunis par Noël Coypel, sont des allégories, tour à tour puissantes et gracieuses, où nous voyons les Dieux, — Bacchus, Neptune, Minerve, Vénus, Hercule et Mercure — entourés d'attributs, recevant les hommages de leurs adorateurs. Le Garde-meuble abrite encore trois pièces d'une série de ces triomphes, tissée par François Geubels, à Bruxelles[1], sur les modèles attribués à Mantegna. D'autre part, les cartons d'un *Triomphe de Bacchus* en sept pièces sortent, croit-on, de l'atelier de Jules Romain[2].

Mentionnons encore, en Italie, un *Triomphe de Vénus et de l'Amour* en trois pièces[3], un *Triomphe de Flore* d'origine flamande ou allemande, daté de 1537[4], et enfin en Allemagne, au xvie siècle, un *Triomphe du Printemps*, à l'allure gauche et un peu rébarbative, que fait encore ressortir la richesse trop lourde du char triomphal et de son escorte[5].

A ces triomphes mythologiques, il convient maintenant de joindre le *Triomphe de Pomone*. L'auteur du carton, en nous montrant assise sur le char héroïque la craintive Déesse d'Ovide, n'a fait qu'obéir à une tradition appuyée sur de nombreux et illustres exemples et à laquelle N. Poussin a dû, plus tard, son *Triomphe de Flore*, d'une grâce achevée[6].

La tapisserie de la Villa « Madrid » n'est pas seulement remarquable par sa technique et son caractère ; si elle plaît par l'harmonie de sa couleur et le charme de sa composition, si elle évoque des souvenirs de l'antiquité classique et des légendes médiévales, elle est encore, à la fois, un présage et un symbole.

Les jardins ombragés, les bosquets, les collines, la compagnie choisie de Pomone nous annoncent les parcs aux arbres dorés, aux lointains bleus des « Bergeries » et ces jeunes femmes, « juchées sur de hauts talons et revêtues de robes de satin multicolore » à la longue traîne tombant « en grands plis du haut de la ruche des épaules[7] », qu'un autre flamand nous montrera rêveuses, parmi les Termes barbus et les Nymphes de marbre.

1. — Cf. *Hist. Tapisserie*. Op. cit., pp. 184 et 344. — *La Tapisserie*. Op. cit., pp. 212-213, pp. 250 et 272.
2. — *La Tapisserie*. Op. cit., p. 206.
3. — *Hist. génér. Tapisserie*. Op. cit., Italie, p. 34.
4. — Exposé en 1876 par M. Boucher. — *Hist. Tapisserie*. Op. cit., p. 237, et *Hist. génér. Tapisserie*. Op. cit., Allemagne, p. 11.
5. — *Hist. génér. Tapisserie*. Op. cit., Allemagne, planche.
6. — Jean GUIFFREY : *Le Musée du Louvre*, op. cit., p. 151.
7. — A. ALEXANDRE : *Histoire populaire de la Peinture*. Op. cit., École Française, p. 196.

Gilles van Habbeke est ainsi le précurseur lointain de Watteau, peintre des « Assemblées » et des « Fêtes galantes ».

Le *Triomphe de Pomone* est enfin d'une actualité singulière : Tandis que les luttes brutales — esquissées dans les petites scènes des bordures — accumulent les ruines, l'élégant cortège de Pomone célèbre la domination pacifique et féconde de la Déesse des Fruits sur les éléments hostiles, image de cette victoire économique que remportera bientôt, après le succès de nos armes, le labeur obstiné et patient de ce Paysan français, amoureux, comme sa Patronne, de ses champs et de ses vergers.

Rus amat et ramos felicia poma ferentes....
(OVIDE, Mét. XIV, v. 627.)

B.-G. ANDRAL.

Pau, Août 1916.

Détail du Triomphe de Jules César.

INDEX DES TERMES TECHNIQUES

Abside : Partie d'un édifice religieux située derrière le maitre-autel.
Aiguière : Vase où l'on met de l'eau pour le service de la table.
Amphore : Vase à deux anses où les anciens conservaient le vin et l'huile.
Antique *(à l')* : On désigne ainsi, au XVI^e siècle, les représentations de scènes contemporaines dans un décor romain de fantaisie.
Arabesques : Ornementation composée d'imitations de plantes, de feuillages, entremêlées de petits motifs.
Architrave : Partie principale de l'entablement, entre la frise et le chapiteau.

Balustre : Petit pilier mouluré, renflé, tourné, sculpté, etc.
Bandeau : Moulure encadrant une ouverture ou séparant deux étages.
Bestiaires : Recueils de récits légendaires où chaque animal est considéré comme le chiffre d'un symbole moral.
Bordures : Cadre d'ornements entourant le sujet principal d'une tapisserie.
Brodequin : Chaussure antique qui couvre le pied et une partie de la jambe.

Camaïeu : Genre de peinture où l'on n'emploie qu'une couleur, avec des teintes plus sombres et plus claires.
Canéphore : Jeune fille portant une corbeille dans certaines fêtes de la Grèce.
Cannelures : Petits canaux en sillons longitudinaux sur une colonne.
Cantonné : Dont les quatre coins ou les quatre faces sont occupés par un accessoire.
Caparaçonné : Couvert d'un caparaçon, longue couverture, plus ou moins ornée, destinée à protéger un cheval.
Cariatide : Figure de femme, ou d'homme, supportant un entablement, à la place d'une colonne.
Carton : Dessin en grand, sur papier, destiné à servir de modèle.
Cartouche : Ornement en forme de table avec des enroulements.
Casino : Maison de campagne, de plaisance.
Cavalier : Homme d'épée, chevalier, gentilhomme.
Chapiteau : Partie du haut de la colonne qui pose sur le fût. Le chapiteau ionique est orné d'enroulements appelés volutes.
Chausses : Ancien vêtement, sorte de caleçon.
Chef : Tête.
Cité : Ville (ou partie de la ville) ancienne, parfois entourée de remparts : La Cité de Carcassonne.
Collégiale *(Église)* : Église qui n'est pas cathédrale et qui possède un collège de chanoines.
Collerette : Petit collet de linge fin.
Corps : Corset.

Côtes : Saillies horizontales, nervures, d'une pièce tissée.
Cotte : Sorte de jupe.
Croisette : Terme de blason : petite croix. Croisette recroisettée : croisette dont chaque bras constitue lui-même une petite croix.

Damoiselle : Titre donné autrefois, dans les actes, aux filles nobles.

Élégi : Ornement constitué par des plaques, des moulures, etc., taillées dans l'épaisseur d'une pièce de bois.
Entablement : Partie horizontale, moulurée, d'un édifice, au-dessus de colonnes, de pilastres, de murs, et comprenant trois parties : l'architrave, la frise, la corniche.
Escoffion : Ancienne coiffure à l'usage du peuple.

Fabriques : Toute construction servant à l'ornement d'un parc, d'un jardin ; en terme de peinture se dit de tous les bâtiments que représente un tableau.
Facture : Manière dont est faite une œuvre d'art.
Fiché : Terme de blason : se dit des pièces en pointe. Croisettes au pied fiché : croisettes au pied aiguisé.
Flèche : Toit en pointe ; partie d'un clocher qui surmonte la tour ou la cage et qui est en pointe.
Fraise : Collet double et à godrons.
Fresque : Peinture sur un mur fraîchement enduit.
Fût : Corps de colonne entre la base et le chapiteau.

Gaine : Support plus large du haut que du bas.
Galbe : Grâce du contour d'une colonne, d'un vase, d'un feuillage d'ornement, etc.
Gaufré : Garni de certaines figures à l'aide de fers spéciaux.
Gironné : Terme de blason. Écu gironné : Écu divisé en plusieurs parties triangulaires dont les pointes s'unissent.
Godron : Ornement, en creux ou en relief, taillé ou repoussé sur une moulure. Les godrons sont fréquents sur les pièces d'orfèvrerie.
Griffon : Animal fabuleux, moitié aigle et moitié lion.

Harnais guerrier : Armure complète.
Hauteliceur ou Hautelissier : Ouvrier tapissier qui travaille au métier de haute-lice.
Housse : Couverture de cheval.
Humaniste : Érudit versé dans l'étude des langues anciennes.

Italianisant : Artiste (français, flamand, etc.) ayant travaillé en Italie et adopté les principes de l'art italien.

Jarre : Grand vase de terre.

Lambrequin : Découpures d'étoffe qui couronnent un pavillon, une tente, un store.
Lice : Pièce d'un métier à tisser ; assemblage de fils sur ce métier. Quand la chaîne est disposée horizontalement, la tapisserie est dite de basse lice ; verticalement, de haute lice.
Loggia : Loge, galerie ouverte.

Manoir : Habitation fortifiée.
Majolique : Faïence, poterie émaillée, italienne ou espagnole.
Méandre : Ornement sinueux à entrelacements.

Officier : Gentilhomme de la suite d'un grand personnage.
Ordre : Ensemble formé par la colonne et l'entablement.

Patron : Voir Carton.
Piastres : Ornements ayant l'aspect de pièces de monnaie.
Pignon : Partie des murs qui s'élève en triangle et sur laquelle porte l'extrémité de la couverture.
Plinthe : Socle, partie carrée de la base d'une colonne.
Point de vue : Point que le peintre choisit pour mettre les objets en perspective et vers lequel il dirige tous les rayons qui sont censés partir de l'œil du spectateur.
Poivrière : Guérite. Toit en poivrière : toit en cône.
Ponceau : Rouge fort vif.
Portique : Entrée, galerie, largement ouvertes, ornées de colonnes.
Potencé : Terme de blason. Se dit d'une branche qui se termine en forme de double potence ou de T.
Professe (maison) : Maison dans laquelle résident les profès, les religieux qui, après leur noviciat, ont prononcé des vœux.
Putti : On désigne ainsi, dans l'art italien, les petits génies nus, à corps d'enfants, avec ou sans ailes.

Recroisetté : Voir croisette.
Rentraire : Coudre, joindre sans que la couture, ou le travail, paraisse.

Sable : Terme de blason : noir.
Souche : Partie de la cheminée qui s'élève au-dessus du toit.

Tempera : Détrempe : peinture à la colle, au blanc d'œuf.
Terme : Figure d'homme ou de femme dont la partie inférieure se termine en gaine.
Tituli : Écriteaux ; sur les écriteaux figurant dans les cortèges triomphaux étaient inscrites les victoires du triomphateur.
Ton : Nom des différentes teintes relativement à leur force, à leur éclat.
Tore : Moulure ronde à la base d'une colonne.
Tourelle : Petite tour. Les tourelles renfermaient généralement un escalier.
Travée : Espace entre deux poutres, entre deux colonnes, etc.
Triptyque : Composition dont l'ensemble est réparti entre trois panneaux juxtaposés.

Vaisseau : Vase quelconque destiné à contenir des liquides.
Verdure : Tapisserie représentant un paysage.
Verrière : Vitrail.
Volumen : Rouleau de parchemin, de papyrus ; manuscrit.

www.ingramcontent.com/pod-product-compliance
Lightning Source LLC
Chambersburg PA
CBHW071426220526
45469CB00004B/1440